KB164325

루벤스

바로크 미술의 거장

마로니에북스

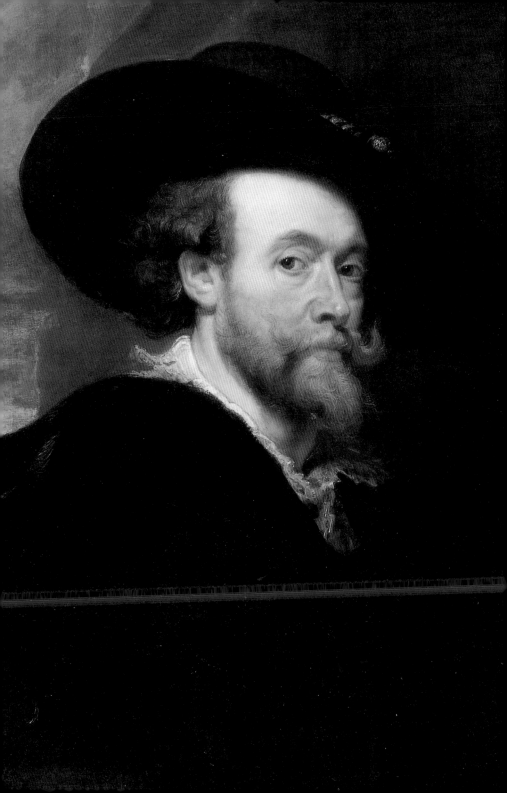

루벤스

바로크 미술의 거장

다니엘라 타라브라 지음 최병진 옮김

ArtBook

마로니에북스

차례

1577-1600

1600-1608

■ 이 책을 보기 전에

이 시리즈는 각 예술가들의 삶과 작품을 당대의 문화·사회·정치적 맥락에서 조명하고자 한 것이다. 독자의 이해를 돕기 위해, 본 책은 측면의 색 띠를 이용했다. 색 띠는 노란색, 하늘색, 분홍색의 세 영역으로 구분되어 있다. 노란색은 예술가의 삶과 작품을, 하늘색은 역사·문화적 배경을, 분홍색은 주요 작품 분석을 가리킨다. 각 이야기는 특정 주제에 초점을 맞춰 전개했으며, 여기에 간략한 소개글, 몇 게의 도판을 내었다. ▨▨ 다. 찾아보기 부분에도 도판을 첨가했으며, 예술 작품과 관련한 주요 인물 및 장소에 대한 배경 지식을 더했다.

찾아보기

◀ 2쪽, **페테르 파울 루벤스,**
〈자화상〉, 1623년, 윈저성
왕실컬렉션.

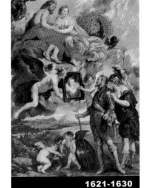

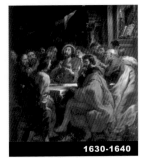

1608-1621

1621-1630

1630-1640

생애

1577 루벤스는 6월 28일 독일 서부 지겐에서 태어났다. 그의 부모는 스페인이 주도한 종교 개혁으로 1568년 고향 안트베르펜을 떠나야 했다.

1587 쾰른에서 루벤스의 아버지가 사망했다. 이 도시에서 루벤스의 가족은 다시 구교의 신앙으로 귀의했다.

1589 루벤스의 어머니는 세 아이를 데리고 안트베르펜으로 돌아갔다.

1592 루벤스는 화가 베르하크트의 견습생으로 있다가 아담 반 노르트의 공방에 들어갔다.

1595 로마를 방문했고 아카데미한 매너리즘 작품을 그렸던 오토 반 벤의 공방으로 옮겼다.

1598 안트베르펜의 성 루가 화가 길드에 가입했다. 그 결과 루벤스는 자신의 작품을 팔 수 있는 공방을 가지게 되었다.

1600 5월 9일 그는 이탈리아로 떠났다. 그는 만토바의 공작 빈첸초 1세의 궁전화가가 되었고 약 8년 동안 이탈리아에서 고대와 근대의 거장을 공부했으며 곤차가 가문을 위해 여행했다.

1601-1602 로마에서 산타 크로체 일 제루살렘메 교회를 위한 세 폭 제단화를 그렸다.

1603 빈첸초 곤차가의 대사로 펠리페 3세에게 선물할 회화 작품을 가지고 정치적인 임무로 마드리드를 방문했다.

1605 만토바에 있는 예수회 교회를 위해서 세 점의 대작을 그렸다.

1606 로마에서 형 필립과 함께 지냈다. 루벤스의 형 필립은 이 시기에 아스카니오 콜론나 추기경의 사서로 일했다. 이곳에서 루벤스는 키에사 누오바 교회를 위한 제단화를 주문받았다. 이후에 루벤스는 초상화를 주문받기 위해서 제노바로 갔다.

1607 키에사 누오바 교회를 위한 루벤스의 첫 작품이 거부되었으며 루벤스는 다시 새로운 제단화를 그렸다. 이때 곤차가 가문을 위해서 카라바조의 〈성모의 죽음〉을 구입했다.

1608 루벤스의 어머니 마리아 루벤스 사망. 그는 이탈리아를 떠나 안트베르펜에 돌아가기로 결정했다.

1609 네덜란드의 북부 제주와 스페인이 지배하는 플랑드르 지방 사이에 12년 휴전협정이 맺어졌다. 루벤스는 알베르트 대공과 이사벨라 대공비의 플랑드르 섭정의 궁정화가로 임명되었고 같은 해에 이사벨라 브란트와 혼인했다.

1610 산타 발부르가 교회를 위해서 세 폭 제단화 〈십자가를 세움〉을 제작하기 시작했다. 그는 이 때 이탈리아에서 배웠던 회화적 특성을 자신의 작품에 표현했다.

1611 안트베르펜의 대성당을 위해 세 폭 제단화 〈십자가에서 내려지는 그리스도〉를 그리기 시작했다. 이 때 그의 형 필립이 세상을 떠났고 루벤스의 부인은 첫 번째 딸을 낳았다.

1615-1620 안 브뢰겔과 프란스 스네이데르스가 루벤스와 동업했으며 번창하는 공방에서 함께 몇몇 그림을 그렸다.

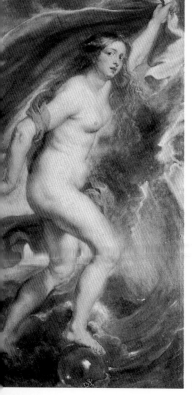

◀ 페테르 파울 루벤스, 〈포르투나(티케)〉, 1637~1638년, 마드리드, 프라도 미술관.

▶ 페테르 파울 루벤스, 〈동방
박사의 경배〉, 1633~1634년,
캠브리지 킹스칼리지 예배당.

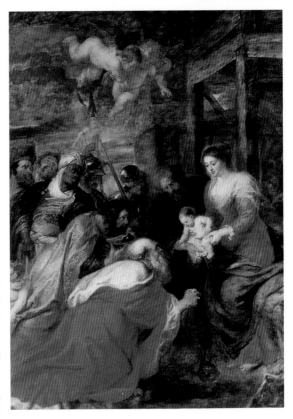

1616 안톤 반다이크가 루벤스의 공
방에 동업자이자 조수로 들어왔다.

1620 안트베르펜의 예수회 교회의
제단을 위한 세 폭 제단화와 39점의
천장화를 주문받았다.

1622-1625 파리에 가서 마리 드 메
디시스가 룩셈부르크 궁전의 실내를
장식하기 위해서 주문한 그림을 그렸
다. 그는 이 시기에 마페오 바르베리
니 추기경을 위해 태피스트리의 밑그
림을 그리기도 했다. 이 시기에 이사
벨라 대공비로부터 저지대 국가의 평
화를 위해서 협상하라는 외교적 임무
를 부여받았다.

1626 아내 이사벨라 브란트가 세상
을 떠났다.

1627 영국과 네덜란드 북부 제주 사
이의 평화협상을 위해서 여행했고 이
때 화가 프란스 할스와 헨드리크 테
르브뤼헨을 만났다.

1628 룩셈부르크 궁전을 장식하기
위한 앙리 4세의 이야기를 담은 연작
을 그리기 시작했지만 이 작품은 완
성되지 않았다. 외교적 임무를 가지
고 마드리드에 갔고 벨라스케스를 만
났으며 왕립 컬렉션이 소장하고 있는
티치아노 작품의 복사화를 그렸다.

1629 영국과 프랑스의 평화를 중재
하기 위해서 런던의 찰스 1세의 궁전
을 방문했다. 이곳에서 그는 캠브리
지 대학의 예술가라는 호칭과 더불어
기사 작위를 받았다.

1630 영국과 스페인이 평화 협정에
서명했다. 루벤스는 여러 외교적 임
무를 훌륭하게 수행했고 이 협정에서
매우 중요한 역할을 담당했다. 마리
드 메디시스는 파리에서 유배되었다.
루벤스는 16살의 헬레나 푸르망과 결
혼했고 이 시기 이후 화가로서만 활
동하겠다고 선언했다.

1633 이사벨라 대공비가 세상을 떠
났다.

1634 루벤스는 런던의 화이트홀을
장식하기 위한 작품을 완성했다. 안
트베르펜에 새로운 섭정으로 펠리페
4세의 동생인 인판테 페르디난도 추
기경이 도착했고 도시의 화가들을 후
원했다.

1636 인판테 페르디난도 추기경은
루벤스를 궁정화가로 임명했으며 펠
리페 4세는 루벤스에게 마드리드에
있는 사냥용 별장과 파라다의 탑을
장식하는 그림을 주문했다.

1638 루벤스는 스페인에 112점의 그
림을 보냈다. 이 시기에 루벤스는 통
풍을 앓기 시작했고 점차로 손을 쓰
기 어렵게 되었다.

1639 펠리페 4세를 위해서 〈파리스
의 심판〉과 자신이 그린 마지막 자화
상을 남겼다.

1640 로마의 산 루카 아카데미는 1
월 그를 명예 화가로 임명했다. 그는
5월 30일에 사망했다. 루벤스가 남긴
수많은 작품은 경매에 부쳐졌다.

페테르 파울 루벤스, 《수태고지》(일부), 1609년~1610년, 빈 미술사 박물관

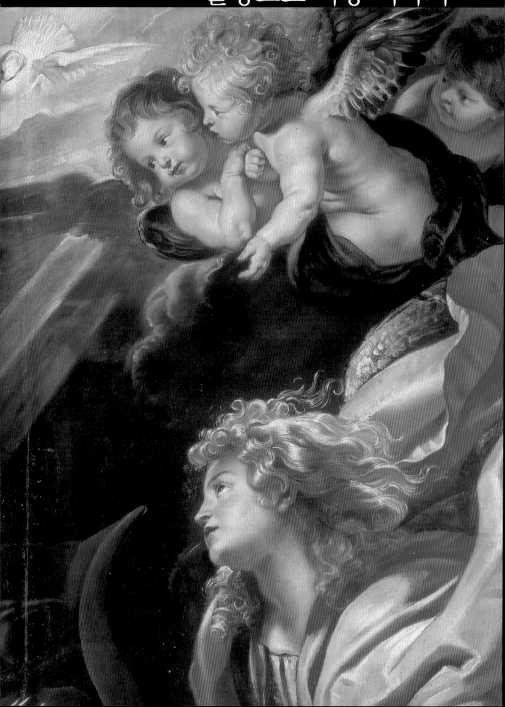

구교와 신교의 대립: 피로 얼룩진 믿음

1500년대 중반, 오늘날 네덜란드와 벨기에가 있는 지역은 부르봉 왕조가 지배하는 통일 왕국으로 발전했지만 구교와 신교의 대립이 심해지면서 정치, 사회, 경제적 투쟁의 무대가 되었다. 스페인 왕 펠리페 2세는 아버지 카를 5세가 했던 약속을 저버리고 반종교개혁을 지지하며 저지대 국가를 통치하기 시작했고, 이에 대한 반발로 신교도들에 의해 폭력을 수반한 성상투쟁이(1566년) 일어났다. 그로 인해 여러 교회와 수도원의 예술 작품이 파괴되었고, 1568년 오라녜 공 빌렘 1세는 알바 공작이 이끄는 스페인 군의 잔인한 폭정에 대항해서 독립전쟁을 일으켰다. 결국 저지대 국가는 오랜 잔혹한 전쟁의 소용돌이에 휘말리게 되었다. 1648년이 되어서야 뮌스터에서 신교이면서 공화 군주정을 지향하는 북부 제주(北部諸州, 오늘날의 네덜란드)와 구교를 믿으며 합스부르크 왕실을 지지하는 하스바니아 지방과 플랑드르 지방을 중심으로 구성된 남부 저지대 국가(오늘날의 벨기에)가 분리되었다. 전쟁이 한창 진행중이던 1585년 파르마 공작 알렉산드로 파르네세가 스페인 군대를 이끌고 안트베르펜을 점령했다. 그 결과 신교를 믿는 사람들은 안트베르펜을 떠나 새로운 도시를 찾아 떠나갔다. 이런 혼란한 역사적 전환기 속에 모험적인 삶을 살아갔던 루벤스가 태어났다.

▲ 한스 리프링크, 〈그리스도와 필리포 2세〉, 1568년, 한스 비에릭스의 판화.
이 두 폭 제단화에 그려 넣은 이미지에서 화가는 정치적 권력과 종교적 권력을 동등하게 표현했다.

▼ 프란스 호겐베르크, 〈성상 투쟁〉, 1570년경, 판화.
급진적 성향의 신교도가 교회를 장식하고 있는 미술품을 파괴하고 있다. 이들은 "나 외에 다른 신을 섬기지 말라." "하늘에서와 같이 땅에서도 그 무엇과도 비슷한 우상을 만들지 말라."는 성서 구절에 따라 교회 내부의 석상을 파괴하고 그림을 불태웠으며 스테인드글라스를 깼다.

◀ 요안 블라외, 〈저지대 국
가를 구성하는 17개 지방의
지도〉, 『아틀라스 메이저』 3
권, 1664년, 뉴욕, 콜롬비아
대학 도서관.

▼ 얀 마치스, 〈안트베르펜의
경관〉, 1550년경, 함부르크
미술관.
매너리즘 화가인 얀 마치스
는 전경에 선정적인 여인의
모습을 그려 넣었고 후경에
스헬데 강이 멀리 보이는 안
트베르펜의 경관을 묘사했다.

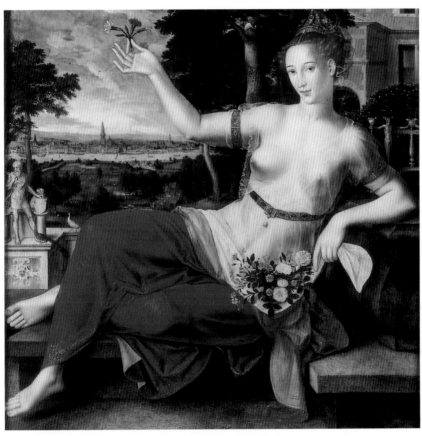

가족의 유배

　　　　　　　　　루벤스는 성 베드로와 성 바오로의 축제 전야였던 6월 28일(1577년) 독일 서부의 지겐에서 태어났다. 루벤스의 가족은 안트베르펜 출신의 매우 부유한 가문이었다. 아버지 얀은 약사의 아들로 이탈리아와 벨기에의 루뱅에서 법학을 공부했고, 어머니 마리는 장식걸개 그림을 팔던 상인의 딸이었다. 이들 가족은 신교를 받아들였고 저지대 국가를 지배하던 스페인 군의 탄압으로 1568년 안트베르펜을 떠나 쾰른으로 이주했다. 아버지 얀 루벤스는 오라녜 공 빌렘 1세의 부인이었던 작센의 안나 공주의 법률고문으로 임명되었다. 시간이 흐르며 얀은 공주의 연인이 되었지만 이 사실이 밝혀지면서 감옥에 갇혔다. 하지만 아내였던 마리의 용감한 중재로 목숨을 건지게 되었고 루벤스의 가족은 지겐으로 유배되었다. 1574년 유배지에서 루벤스의 형 필립이 태어났고 3년 후 페테르 파울 루벤스가 태어났다. 유배 기간이 끝나고 쾰른으로 돌아온 후인 1587년 아버지 얀 루벤스가 세상을 떠나자 구교에 대한 신념을 간직하고 있었던 어머니는 두 아들과 함께 안트베르펜으로 돌아왔다. 하지만 안트베르펜은 루벤스의 가족이 떠난 후 두 번에 걸친 스페인의 공격으로 피폐해졌으며 북부 제주가 스헬데 강의 통행을 금지해서 경제적인 어려움을 겪고 있었다. 이때 루벤스는 매우 유명한 라틴 문학 전공자였던 롬바우트 베르통크가 가르치던 학교에서 수업을 받았다. 1590년부터는 마르그리트 드 리뉴의 시종으로 일했고 이 때 온화하고 세련된 예법을 배우게 되었다.

◀ **작가 미상, 〈작센 후작의 딸 안나 공주〉,** 1570년경, 스케치, 아라스 컬렉션.
1571년 작센 후작의 딸이었던 안나 공주는 빌렘공과 결혼했다. 하지만 후에 루벤스의 아버지 얀과 불륜 관계를 맺어 빌렘공과 이혼했고 몇 년 후 정신이상으로 죽었다. 빌렘공은 자신의 아내와 불륜을 저지른 얀 루벤스를 감옥에 가두었다.

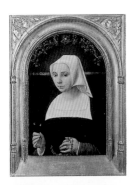

◀ 야콥 클레즈, 〈바르톨로메우스 루벤스와 바르바라 아렌츠의 초상〉, 1530년, 안트베르펜, 루벤스하위스.
이 그림의 주인공은 루벤스의 친할아버지와 친할머니이다. 부유한 약사였던 할아버지는 플랑드르 지방에서 성공한 상인 혹은 기업인으로 대표되는 부르주아 계급에 속했다.

▼ 페테르 파울 루벤스, 〈아마존 여전사들의 전투〉, 1597~1599년, 안트베르펜, 에밀 베리켄 컬렉션.
루벤스는 이탈리아 여행을 떠나기 전, 플랑드르 지방의 전통 회화에서 찾기 힘든 신화적 소재에 관심을 가졌다. 이때 그는 만토바의 팔라초 테에 그려져 있는 줄리오 로마노의 프레스코를 복사한 판화를 접했던 것으로 보인다.

◀ 프란스 호겐베르크, 〈지겐 시(市)의 경관〉, 1572년, 판화.
지겐은 쾰른 동쪽으로 약 70km 가량 떨어져 있으며 베스트팔렌 지방에 위치해 있다. 작은 요새 같은 도시는 당시에 오라녜-나사우 가문에서 지배하고 있었다.

학교생활

루벤스는 가족의 인문학적 전통 교육을 받았으며 1591년 경 다른 견습생에 비해 회화 공부를 늦게 시작했다. 당시 플랑드르 지방의 회화는 매우 엄격한 도제 교육에 바탕을 두고 화가를 양성하였으며 예술가라는 직업을 자유롭게 선택할 수 없었다. 화가가 되기 위해서는 길드나 장인 공방에서 최소한의 견습 생활을 해야 했으며 공방의 전통을 받아들여야 했으며 거장의 자제들과 좋은 관계를 유지해야 했다. 어머니는 풍경 화가이자 친척이었던 토비아스 베르하크트(1571~1631)에게 루벤스를 맡겼고, 그는 루벤스에게 이탈리아를 여행하지 않고는 그의 회화 공부를 마칠 수 없다고 충고했다. 그의 두 번째 스승은 아담 반 노르트(1562~1641)였지만 아마도 세 번째 스승이었던 오토 반 벤(1556~1629)이 루벤스에게 더 많은 영향을 끼쳤던 것으로 보인다. 그는 다양한 문화를 알고 있었으며 아카데미의 가장 뛰어난 화가 중 한 사람이었다. 젊은 루벤스는 1594년부터 1598년까지 오토 반 벤으로부터 예술의 비법, 문학에 대한 사랑과 고대 그리고 르네상스 거장들의 작품을 배웠고 이를 직접 보고 싶다는 열망을 가지게 되었다. 루벤스는 20세의(1598년) 나이로 성 루가 화가 길드의 거장이 되었고 매우 젊은 나이에 자신의 작품을 팔 수 있는 공방의 주인이 되었다.

▶ 오토 반 벤, 〈화가와 그의 가족〉, 1584년, 파리, 루브르 박물관.
오토 반 벤은 이 작품에 이탈리아 회화의 경쾌함과 네덜란드 회화의 엄격한 느낌을 이중적으로 잘 표현했다. 그림의 중앙에 위치한 화가는 마치 섬세하고 교양 있는 당대의 멋쟁이 신사처럼 그려져 있다. 오토 반 벤은 이탈리아를 여행했던 화가이자 그리스 로마의 고전 예술에 대한 관심을 가지고 있던 안트베르펜의 '로마주의자'의 일원이기도 했다.

◀ 아담 반 노르트, 〈세례자 성 요한의 설교〉, 1601년, 안트베르펜, 루 \\'\\'\\' 미술관.
아담 반 노르트는 루벤스의 두 번째 스승이자 뛰어난 초상화가로 잘 알려져 있다. 그는 초상화 외에도 역사화, 종교화, 신화 등 다양한 장르의 주제를 그렸다. 이는 당대에 유행했던 국제 매너리즘 회화 양식을 잘 이해할 수 있는 실례이다.

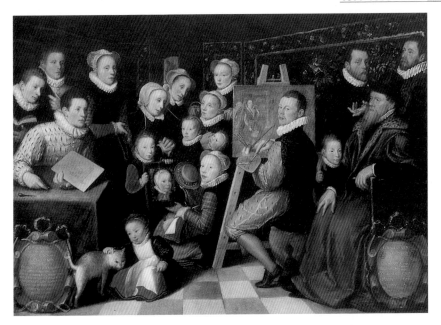

▼ 야콥 요르단스, 〈반 노르트 가족과 화가의 자화상〉, 1615~1616년경, 카셀 국립 미술관.
야콥 요르단스와 세바스티앙 브랑스도 반 노르트의 화실에서 공부했다. 요르단스는 반 노르트의 제자 중 가장 유명한 화가 루벤스와 더불어 매너리즘 양식을 혁신했다. 요르단스는 스승 반 노르트의 딸인 카테리나와 결혼했고 그녀는 이 작품의 여러 인물 속에 같이 묘사되어 있다.

▲ 오토 반 벤, 〈그리스도와 회개하는 죄인들〉, 1605~1607년, 마인츠 지방, 헤센 주립박물관.
이 그림은 루벤스의 회화에서 관찰할 수 있는 강조된 형태와 색상과는 전혀 다른 느낌을 주는 작품이다.

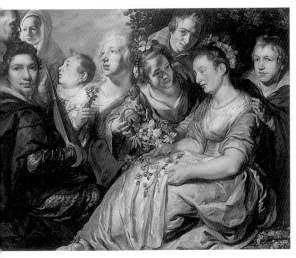

첫걸음

루벤스는 곧 자신의 예술적인 재능을 깨닫게 되었다. 반 벤은 화가로서 뛰어나진 않았으나 당대의 지성인이었고 젊은 예술 생도에게 많은 문화적 자극을 주었다. 루벤스는 젊은 시절부터 회화를 배우기 시작했던 1591년부터 독일의 뛰어난 화가의 작품을 스케치했다. 특히 소(小) 한스 홀바인과 토이아스 스티머의 삽화를 많이 다루었다. 이러한 모사의 과정은 루벤스가 고전 예술과 이탈리아 예술의 실례를 많이 관찰할 수 있는 기회를 주었으며 몇몇 작품을 통해서 이 시기에 어떤 작품을 관찰 했는지 알수 있다. 루벤스는 만테냐와 마르칸토니오 라이몬디의 작품을 많이 연습했다. 반 벤의 작품을 보고 그린 젊은 시절의 몇몇 작품은 루벤스가 그리스 로마 전통의 고전 미술을 학습했다는 사실을 알려주며 해부학적 지식을 잘 알고 있었음을 보여준다. 스승의 공방에서 끊임없이 회화를 배우던 루벤스는 1599년 알베르트 대공과 그의 아내였던 이사벨라 대공비를 위해 안트베르펜의 문을 기획하는 일을 맡았다. 이 두 사람은 스페인의 지지를 받아 저지대 국가를 통치했으며 미래에 루벤스를 후원하게 된다.

◀◀ 소(小) 한스 홀바인, 〈여왕과 죽음〉, 〈죽음의 춤〉의 일부, 1537년, 판화.
루벤스는 자신이 접했던 모든 인쇄본을 보고 모사했다. 작품을 보고 따라 그리는 것은 루벤스가 회화를 배우기 위해서 시작했던 첫 번째 수업이었다.

▼ 페테르 파울 루벤스, 〈여왕과 죽음〉(한스 홀바인 모사),
1592~1594년,
루벤스는 한스 홀바인의 판화를 스케치로 모사했다. 이 작품에서 관찰할 수 있는 양감의 표현과 원근감은 루벤스의 회화적 재능을 잘 보여주는 실례이다.

◀ 페테르 파울 루벤스, 〈젊은 이의 초상〉, 1597년, 뉴욕, 메트로폴리탄 미술관.
이 그림은 루벤스가 이탈리아를 여행하기 전에 그린 작품이다. 루벤스는 총명해 보이는 젊은이의 코와 수염을 미니어처처럼 매우 정교하게 묘사했다. 우리는 오른손에 있는 도구를 통해 젊은이가 지리학자라는 사실을 추정할 수 있다. 한편 왼손의 회중시계는 세월의 무상함을 상징한다.

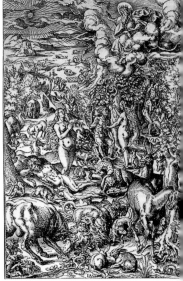

▶ 얀 스테인, 〈스케치 수업〉,
1665~1670년경, 개인 소장.
공방 안의 작은 방에서 스승이 제자에게 여러 스케치를 비교해주고 있다. 여러 거장의 스케치를 보고 모사하는 것은 당시에 가장 일반적인 교육 방식이었고 지금도 스케치하는 법을 배울 수 있는 가장 효과적인 방식이다.

▲ 토비아스 스팀머, 〈선악과 나무 아래 서있는 아담과 이브〉,
1576년, 판화.
이 판화의 경우처럼 다양한 구도, 인물의 신체, 묘사법을 사용하고 있는 작품은 젊은 예술 생도가 다양한 회화적 요소를 배울 수 있는 기회였다.

17

아담과 이브

이탈리아 여행을 가기 직전 1599년부터 1600년
까지 그렸던 이 작품은 현재 안트베르펜의 루벤스의 집(루벤스 하위스)에
남아있다. 이 작품은 라파엘로의 작품을 모사한 마르칸토니오 라이몬디의
판화 작품 영향을 받았다.

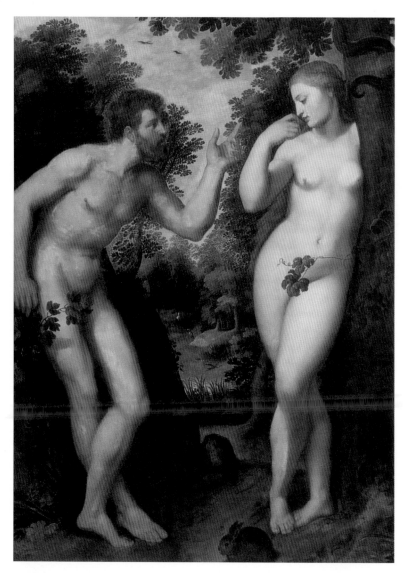

◀ 남성의 수염과 붉은 피부, 뺨과 입술, 귀.
이 작품에 등장하는 붉은 피부, 뺨과 입술, 귀, 수염을 가진 남성은 라파엘로가 그렸던 그리스 로마의 조각상 같은 인물 묘사를 새롭게 해석해서 그렸던 것이다. 루벤스는 건물의 실내를 장식하기 위한 형상에 인간의 생기를 불어넣었다. 또한 아름다운 인물은 얀 브뢰겔의 작품을 떠올리는 풍경에 둘러싸여 있다.

▼ 페테르 파울 루벤스, 〈4점의 여성 누드에 대한 연구〉, 1595~1597년경, 파리, 루브르 박물관. 요스트 아만과 토비아스 스팀머의 스케치를 보고 그린 이 습작은 관점의 변화에 따른 다양한 포즈의 여성 누드를 다루고 있다. 루벤스에게 이 수업은 매우 중요한 의미를 지닌다. 이러한 과정을 통해 신체의 동세를 자유롭게 묘사하는 법을 배울 수 있었다.

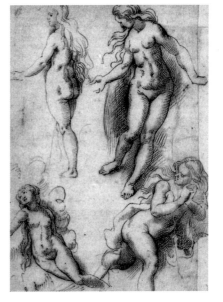

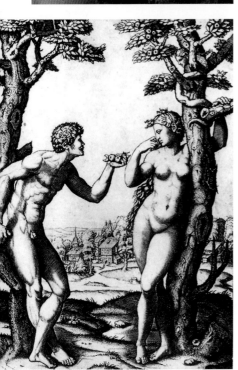

◀ 마르칸토니오 라이몬디, 〈아담과 이브〉, 1512~1514년경, 라파엘로 작품의 복사 판화.
이브의 외곽선 묘사는 마치 그리스 로마의 고전 부조를 복사한 것처럼 보이며 대리석 조각처럼 엄격한 느낌을 준다. 북유럽의 여러 화가가 판화를 통해 이탈리아 르네상스 미술을 접할 수 있었고 자신의 작품을 위해 이를 모방하거나 발전시켜 나갈 수 있었다.

1600-1608

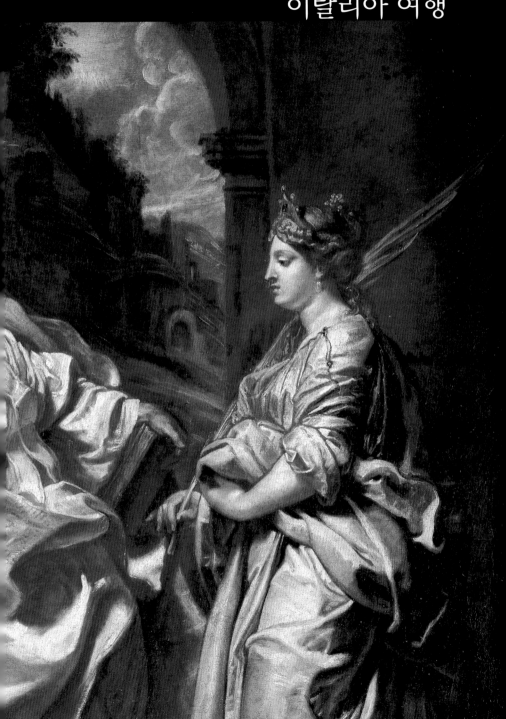

매너리즘 양식의 흥망성쇠

루벤스는 로마에서 지내는 동안(1600년~1608년) 카라바조와 안니발레 카라치가 발전시켜나갔던 새로운 회화를 접할 수 있었다. 아마도 그는 롬바르디아 지방의 거장인 카라바조와 안니발레를 개인적으로 알고 있었던 것으로 보인다. 이 시기에 교황의 도시 로마에서는 매우 오랜 기간 동안 여러 화가가 매너리즘 회화를 연구하고 발전시켜나가고 있었다. 이중 가장 유명한 화가는 카발리에르 다르피노, 라파엘로, 미켈란젤로와 이들을 추종하는 화가들이 이끄는 회화적 양식을 이어받아 우아하고 섬세한 그림을 그리고 있었다. 이외에도 추카리 형제, 페데리코 바로치, 라파엘리노 다 레지오와 다른 여러 화가들도 다르피노와 유사한 양식의 작품을 그리고 있었다. 이들의 작품은 실제로 현실에서 관찰하는 형상 대신, 그리스 로마의 고전 미술의 인물 유형을 떠오르게 만드는 부자연스러운 포즈와 가볍고 희미한 색상을 사용했다. 매너리즘이라고 불리는 당대의 미술은 알프스 이북에까지 퍼져나갔으며 루벤스는 초기의 스승들과 로마에서 제작한 판화를 통해 이러한 경향을 접했다. 하지만 매너리즘 양식은 곧 새로운 양식을 통해서 극복되었다. 루벤스는 카라치 형제들에 의해 이루어진 혁신과 카라바조의 회화, 그리고 르네상스 양식의 마지막 화가들의 작품을 보고 배웠던 이탈리아에서 관찰한 모든 방식을 좋아했으며 이를 플랑드르 지방으로 가지고 돌아왔다.

◀ **라파엘리노 다 레지오**, 로마에 있는 산티 콰트로 코로나티 교회 벽화의 일부, 프레스코, 1578년경, 로마.
이 작품에서 주제의 선택, 우아하고 균형 잡힌 구도는 당시 로마에서 유행하던 매너리즘 회화의 특징을 보여준다. 이 시기에 로마의 예술가들은 매너리즘 양식을 넘어서는 새로운 변화를 준비하고 있었다.

▼ **타데오 추카리, 〈디아나와 님프의 춤〉**, 1553년, 로마, 빌라줄리아 미술관.
포도주가 있는 축제, 신화 속의 인물을 그렸던 화가 추카리는 그리스 로마의 고전 미술을 발전시켜나갔던 라파엘로의 회화적 전통을 복원하기를 원했지만 그의 작품은 르네상스 미술의 전통과는 거리가 멀어 보인다.

◄ 페데리코 바로치, 〈이집트
로의 유배 중의 휴식〉,
1570~1575년경, 바티칸 미
술관.
바로치는 미켈란젤로, 라파엘
로의 작품을 모델로 구성한
회화적 규범과 코레조의 부
드러운 색의 사용을 통한 온
화한 느낌을 자신의 작품에
잘 조화시켰다.

▼ 카발리에르 다르피노(본
명: 주세페 체사레), 〈저승을
떠나고 있는 오르페우스와
에우리디케〉, 1600~1610년
경, 로마, 렘메 컬렉션.
이 인물이 지니고 있는 가벼
운 느낌의 중량감과 매력, 특
히 상아빛이 감도는 육체로
구성된 이상적인 미를 표현
하는 방식은 매너리즘 회화
양식의 마지막 유행을 대변
하며 카라바조의 사실적인
회화적 표현과 대조적이다.

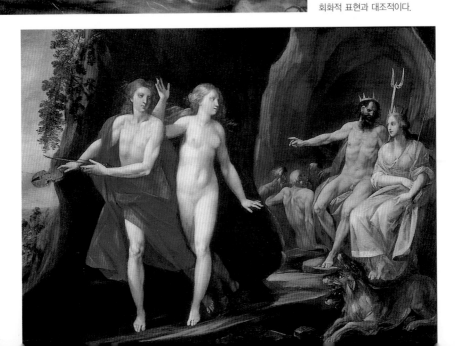

23

카라바조: 빛과 그림자

세기 초에 갑작스럽게 등장한 산 루이지 데이 프란체시 성당 안에 있는 콘타렐리 기도실에 걸린 카라바조의 커다란 유화작품은 로마의 예술적 분위기를 전달하는 매우 중요한 작품이었다. 이 작품은 경쟁 상대가 없었던 매너리즘 화가의 마지막 세대의 작업 방식과는 많이 달랐다. 카라바조는 관습적인 매너리즘의 회화에서 추구하던 신체의 묘사 유형 대신, 현실을 관찰하고 이를 바탕으로 종교화에 투영했던 것이다. 카라바조의 다른 제단화에서도 관찰할 수 있듯이 그의 그림은 스쳐 지나가는 현실에서 관찰할 법한 생생한 장면을 표현하고 있다. 카라바조는 현실에서 볼 수 있는 동시대의 의상을 종교화의 주인공에게 입혔고 새로운 빛의 묘사를 통해 현실에 바탕을 둔 강렬하고 격정적인 감정을 표현했으며 당대의 사람들은 이를 보고 충격을 받았다. 카라바조의 새로운 회화적 대안은 외국 화가, 특히 북유럽의 여러 화가에게 많은 영향을 주었고 이상적인 고전 미술의 형상대신 현실에 대한 연구로 이들을 이끌었다. 처음 카라바조가 자신의 작품을 교회에 걸었을 때 1600년부터 로마에서 지내던 루벤스도 이 작품을 보았다. 루벤스의 작품에서 카라바조의 회화적 취향이 잘 드러난다. 루벤스는 카라바조의 회화적 혁신을 이탈리아에서 배웠던 다른 여러 회화적 표현 방식과 조화롭게 종합했다.

▶ 페테르 파울 루벤스, 〈그리스도의 매장〉, 1611~1612년, 오타와, 캐나다 내셔널 갤러리. 고향으로 돌아온 루벤스는 종종 이 작품처럼 원작을 작은 화판에 모사하였다. 루벤스는 카라바조 유파의 여러 주제와 회화적 기법을 참조하여 새로운 회화적 시도로 나아갔다. 그 결과 당시 매너리즘 회화에서 관찰할 수 있는 그리스 로마의 고전 미술을 모방한 '기념비'적이고 장식적인 그림을 넘어 바로크 시대의 풍요로운 회화적 표현으로 승화시킬 수 있었다.

▼ 카라바조, 〈유디트와 홀로페르네스〉, 1599년경, 로마, 고전 예술 미술관. 카라바조를 추종하던 여러 화가는 현실을 직접 관찰하고 묘사해서 관객에게 극적 공포를 느끼게 만들었다. 카라바조 유파의 화가는 매너리즘의 세련된 양식과 다른 작품을 그렸다.

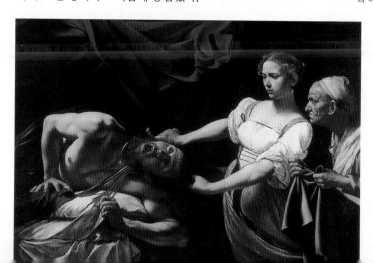

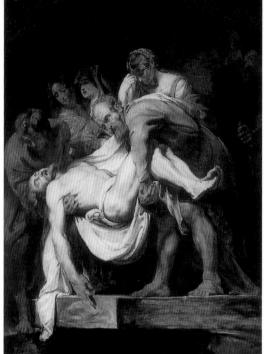

▼ 카라바조, 〈성모의 죽음〉,
1604년, 파리, 루브르 박물관.
이 작품은 카라바조가 로마에서
그린 가장 커다란 규모의 그림
이다. 작품을 주문했던 여러 성
직자는 산타마리아 델라 스칼라
교회의 제단을 위해 제작한 〈성
모의 죽음〉을 거부했다. 결국
곤차가 가문에서 루벤스의 추천
으로 이 작품을 구입했다. 이
그림은 로마에서 운반되기 전
관중에게 공개되었고 신랄한 비
판을 받았다.

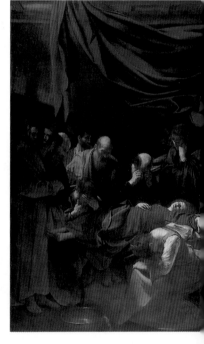

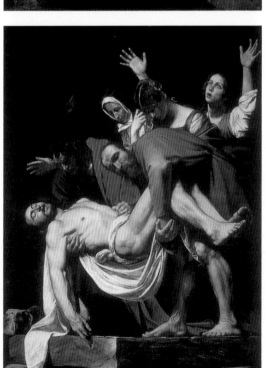

◀ 카라바조, 〈그리스도의 매장〉,
1602~1604년, 바티칸 미술관.
이 작품은 누오바 델라 발리첼
라 교회의 제단화였으며 극적인
장면과 감정, 양감의 뛰어난 처
리로 많은 관심을 끌었다.

25

고대와 근대 이탈리아 예술에 대한 사랑

뛰어난 르네상스 미술사가였던 버나드 베렌슨은 '루벤스는 이탈리아 사람' 이라고 말하면서 루벤스와 이탈리아의 관계를 과장되게 표현하기도 했다. 하지만 이런 표현조차 플랑드르 출신 화가의 양식적 발전에서 이탈리아의 체류기간이 얼마나 중요한지 모두 설명하지 못할 것이다. 루벤스는 1600년부터 1608년까지 이탈리아에서 8년 동안 머무르면서 만토바의 공작이었던 빈첸초 1세를 위해 벌처럼 매우 열심히 일했다. 그는 이탈리아에서 고전 예술과 근대 예술의 명작을 보고 수많은 스케치와 그림을 기억했다. 또한 베네치아, 만토바, 파르마, 피렌체, 제노바와 로마를 끊임없이 여행했고 여러 다른 사조의 그림을 보았다. 루벤스는 만테냐, 조반니 벨리니, 코레조, 포르데노네, 티치아노, 레오나르도, 미켈란젤로, 라파엘로와 다른 여러 르네상스 거장의 작품을 보았으며, 라오콘과 벨베데레의 흉상과 같은 그리스 로마의 고전 예술을 대표할 만한 가장 유명한 작품을 보러 다녔다. 루벤스는 다른 화가들처럼 미켈란젤로로 대표되는 양감과 스케치에 중점을 둔 표현방식과 코레지오 혹은 베네치아의 회화가 지닌 색조를 다른 화가들처럼 대조적인 표현 양식으로 해석하지 않았다. 루벤스는 베로네세, 티치아노의 풍요로운 색의 사용을 매우 좋아해서 오랜 시간 이를 복사하고 연구하는데 시간을 보냈다. 인문학이 발달했던 이탈리아는 루벤스에게 두 번째 조국이나 마찬가지였다. 그는 이탈리아에서 평생 일기를 썼지만 어머니의 병과 갑작스러운 죽음으로 인해 1608년 고국으로 돌아가야 했다.

▶ 미켈란젤로, 〈누드〉, 1508~1512년, 바티칸, 시스티나 성당.

◀ 페테르 파울 루벤스, 〈벨베데레의 토르소〉, 1601~1602년경, 안트베르펜, 루벤스하우스. 루벤스는 〈벨베데레의 토르소〉를 매우 자세히 그렸다. 그가 그린 고고학 유물의 스케치에서 바로크의 근대적이고 새로운 문화적 활력을 느낄 수 있다.

▼ 〈벨베데레의 토르소〉, 기원전 50년경, 바티칸, 피오 클레멘티노 박물관. 많은 사람들이 이 작품을 그리스 로마 조각 중 가장 완벽한 해부학 모델이라 생각했고 여러 번 석고로 떠서 여러 장소에 전시되었다.

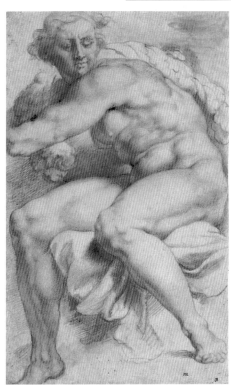

▼ 페테르 파울 루벤스,
〈앙기아리의 전투〉,
1600~1608년, 파리, 루
브르 박물관.
루벤스는 피렌체의 팔라초
베키오에 있던 레오나르도
가 그렸지만 소실된 프레
스코에 관심이 있었다. 이
스케치에서 루벤스는 기사
와 말이 어울려 빠르게 소
용돌이치는 듯한 구도를
시험했고 이를 통해 레오
나르도의 사고방식을 유추
해서 표현하려 했다.

▶ 페테르 파울 루벤스,
〈누드〉, 1630년경, 런던,
대영 박물관.
루벤스는 그리스 로마의
고전 조각에서 느낄 수 있
는 양감의 표현에 매료되
었고 미켈란젤로가 그린
시스티나 성당의 천장 벽
화를 높이 평가했다. 후에
이 누드는 루벤스가 신화
를 주제로 그림을 그릴 때
종종 등장하곤 한다.

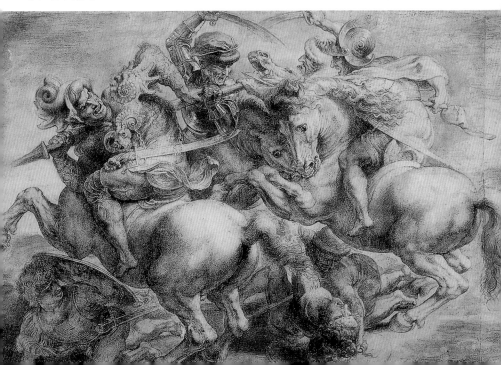

만토바의 궁전

17세기 초, 만토바는 이탈리아에서 가장 아름다운 도시의 하나로 꼽혔다. 활기찬 예술적 환경은 매우 아름다운 문화를 만들어냈으며 무엇보다도 '도시 안의 도시'였던 곤차가의 궁전에서 꽃피게 되었다. 만토바의 공작 빈첸초 1세(1587~1612)는 모든 형태의 예술적 활동을 지원했으며 궁전은 섬세하고 사치스럽고 우아한 사회적 상징이 되었다. 모든 유럽의 국가들에서 궁전 예식과 축제, 연극과 음악 공연, 곤차가의 연회에 대해서 이야기를 나누었다. 음악과 연극을 사랑했던 공작은 타소와 몬테베르디와 같은 예술가를 후원했으며 배우 그룹, 유명한 가수, 음악가, 문학 작가, 그리고 화가에 둘러싸여 살았다. 또한 빈첸초는 수집에 대한 열정을 가지고 있었으며 약 이천 점의 그림과 이만 여 개의 매우 귀중한 물건들을 수집할 수 있었다. 이러한 문화적 예술적 활동 속에서 루벤스는 고대와 근대를 통틀어 매우 중요한 여러 점의 명화를 접할 수 있었다. 또한 이 시기에 궁정화가로서만이 아니라 처음으로 외교관으로서 일하기 시작했다. 1603년 루벤스는 만토바의 공작 빈첸초의 대사로 스페인에 파견되어 편지와 선물을 전달하는 임무를 맡게 되었다. 플랑드르의 화가 루벤스는 또다른 세계를 알게 되었으며 새로운 삶에 첫 걸음을 내딛었다.

▲ 안드레아 만테냐, 〈카메라 델리 스포시(결혼식의 방)〉(일부), 1465~1474년, 만토바, 팔라초 두칼레. 만테냐는 만토바의 성에 있는 이 작은 방에 곤차가 가문의 모습을 벽화로 그렸다. 이 작품으로 인해 관람객은 여러 사람들로 붐비는 탑이 많은 고대 도시의 푸른 천공이 보이는 파빌리온에 들어선 느낌을 받는다. 루벤스 역시 만테냐처럼 곤차가 가문의 사람을 그렸고 이를 통해 당시 초상화의 한계를 뛰어넘었다.

◀ 클라우디오 몬테베르디, 〈오르페우스, 음악 속의 동화...〉, 1609년, 제노바, 대학 도서관. 몬테베르디는 새로운 극적 요소를 도입해서 연극 장르인 멜로드라마를 새롭게 발전시켰다.

◀ 소(小) 프란스 푸르부스,
〈곤차가 가문 빈첸초 1세의
초상〉, 1604~1605년, 만토
바, 아르코 재단.
루벤스의 동향친구였던 푸르
부스는 1600년에 만토바에
도착해서 빈첸초 1세의 공식
적인 초상화가로 일했다. 루
벤스의 활기차고 풍부한 표
현의 이미지와 달리, 푸르부
스는 인물의 세부를 매우 섬
세하게 묘사했고 차가운 느
낌을 부여했다. 그가 그려낸
인물들은 마치 시간의 흐름
에서 벗어난 것 같은 초월적
인 느낌을 준다.

▶ 페테르 파울 루벤스,
〈이사벨라 데스테의 초
상〉, 1605년경, 빈 미술
사 박물관.
루벤스는 지금은 소실된
티치아노의 초상화를 모
사했다. 이사벨라 데스
테는 1490년에 곤차가
가문의 프란체스코 2세
와 결혼했고 건축가, 화
가, 장인을 불러서 권력
을 상징하는 여러 이미
지가 포함된 궁전의 실
내 장식을 주문했다.

◀ 줄리오 로마노, 〈즐거
운 시간을 보내는 에로
스와 푸시케〉(일부),
1527~1528년, 만토바,
팔라초 테. 줄리오 로마
노는 감각적인 누드와
매우 흥미로운 구도를
사용해서 주제를 묘사했
고 이는 루벤스에게 많
은 영향을 주었다.

삶과 회화의 모델
이탈리아

루벤스는 이탈리아에서 체류하는 (1600~1608) 동안 자신의 회화적 양식만 완성했던 것은 아니었다. 그는 진정한 이탈리아의 신사가 되기를 원했으며 발타자르 카스틸리오네의 『궁전인』에 묘사된 인물을 이상형으로 여겼다. 이 책에서 묘사하는 궁전인의 이상적 모델은 판토바의 궁전, 팔라초 카스틸리오네에서 살았던 곤차가 가문에게 궁전 생활의 기준이 되었다. 이 시기에 루벤스는 외교관 일을 시작했으며 곤차가의 빈첸초 1세 공작의 명으로 선물과 편지를 들고 필립 3세가 지배하는 스페인에 대사로 가기도 했다. 화가의 외양과 화법은 점차 우아하고 섬세한 기사의 모습을 지니게 되었다. 그는 왕과 각국의 수상과 정치적인 의견을 나눌 수 있는 수준이 되었다. 그는 모국어였던 플랑드르 지방의 언어와 독일어 외에도 라틴어, 이탈리아어, 스페인어를 구사하고 쓸 줄 알았다. 그는 신사이자 지성인이었으며, 당시 예술가를 속박하던 장인의 모습에서 벗어나 진정한 의미에서 라파엘로가 보여주었던 세련된 상류계급 화가의 지위를 계승했다. 루벤스는 잘생겼으며 유쾌한 대화를 주도했고 군주와 귀족의 신뢰를 얻었다. 이탈리아에서 지내는 동안 얻은 다양한 경험은 화가로서 회화적 양식을 발전시키는 계기가 되었을 뿐 아니라 루벤스의 서격에도 깊은 영향을 끼쳤던 것이다.

▶ 라파엘로, 〈두 사람의 초상〉, 1516년, 로마, 도리아 팜필리 미술관.
두 지식인의 대화를 다룬 라파엘로의 초상화를 보았던 루벤스는 만토바의 궁전에서 일상적 대담을 나누는 사람을 묘사하기 위해서 두 사람이 등장하는 초상화를 즐겨 그렸다.

◀ 안드레아 만테냐, 〈성모의 장례〉, 1460년경, 마드리드, 프라도 국립 미술관.
만토바의 성에 루벤스가 살던 방에서 성 밖에 있는 호수를 가르는 다리를 볼 수 있었다. 퀼른의 그림에서 보이는 호수의 경관은 만테냐의 작품과 매우 유사하다.

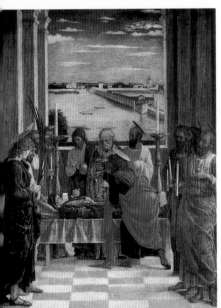

▲ 페테르 파울 루벤스, 〈만토바의 자화상과 친구들〉, 1602년경, 퀼른, 발라프 리하르츠 미술관.
바이런, 히틀러의 소유이기도 했던 이 그림의 뒷부분에는 민치오의 인공 호수 경관이 보인다. 루벤스는 전경에 서있으며 그의 곁에는 형 필립, 그리고 우리가 잘 모르는 세 사람의 인물과 대화를 나누고 있다. 이 두 사람의 어깨너머로 매우 유명한 플랑드르의 인문주의자이자 이미 로바니오에서 루벤스의 스승이기도 했던 유스투스 립시우스가 보인다.

고전 미술의 발전을
이끈 화가 안니발레 카라치

카라바조와 같은 시기에 로마에 왔고 열 살 위의 볼로냐 출신 화가 카라치는 이미 중견 화가였으며 전통적인 매너리즘 회화와는 다른 작품 세계를 발전시켰다. 카라치는 1597년부터 1600년대 초까지 팔라초 파르네세 갤러리의 프레스코 벽화를 그렸다. 이 평온하고 밝은 프레스코 벽화에서 안니발레는 마치 라파엘로나 미켈란젤로 작품의 계승자처럼 작업했으며 몇 십 년간 아카데미 회화에 의해서 변형되고 바뀌었던 르네상스 전성기 회화의 신선함을 복원하려고 노력했다. 1500년대 초, 안니발레는 로마의 회화적 양식에 코레조로 대표되는 롬바르디아 지방의 부드러움을 덧붙였다. 그는 파르마에서 코레조를 공부할 수 있었으며, 이때 베네치아 회화의 밝은 빛의 표현을 배웠고 이를 새로운 회화적 양식으로 발전시켰다. 팔라초 파르네세의 갤러리에 있는 프레스코 벽화는 팔라초 알도브란디니에 있는 반원형 벽간의 풍경화와 더불어, 한 세기가 넘게 여러 화가들의 연구 대상이 되었다. 그의 작품을 통해서 안니발레는 카라바조의 계승자들이 추구한 추한 현실의 진실에 대항해서 고전주의의 미, 고전성의 양감과 건축적 형태, 그리고 문학적인 이미지의 서술 방식을 제안했다.

▲ 라파엘로, 〈아기천사〉, 1511~1512년경, 벽에서 떼어낸 프레스코 화, 로마, 산 루카 국립 아카데미.
라파엘로의 작품은 로마에서 프레스코를 그린 안니발레 카라치의 회화적 모델이었다. 카라치의 작품에서도 라파엘로의 원작같이 매우 자연스러운 인물 묘사를 엿볼 수 있다.

◀ 안니발레 카라치, 〈디아나와 엔디미온〉(일부),
1597~1602년, 로마, 팔라초 파르네세.
안니발레 카라치는 코레조의 작품에서 쉽게 접할 수 있는 아기 천사를 자신의 작품에도 그려 넣었다. 여기 있는 작품은 파르네세 갤러리의 벽화에서 만나볼 수 있다.

▼ 안니발레 카라치, 〈바쿠스와 아리안나의 승리〉,
1597~1602년, 로마, 팔라초 파르네세.
안니발레 카라치는 약 80년 전 로마 파르네시나 빌라에 있는 라파엘로의 천장화를 참조해서 트롱프뢰유(속임수 그림)를 사용하지 않고 팔라초 파르네세의 천화를 그렸다.

◀ 안니발레 카라치,
〈이집트로 피난 가는 성가족〉, 1603년경, 로마, 도리아 팜필리 미술관.
이 작품의 풍경은 상상해서 그린 것이기는 하지만 로마의 테베레 강 주변에 있는 언덕을 떠오르게 만든다. 아마 안니발레 카라치는 로마에서 접할 수 있는 현실을 관찰하고 작품을 그리는 데 사용했던 것으로 보인다.

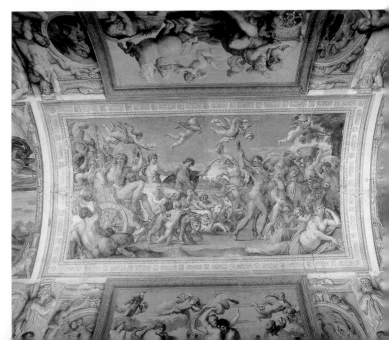

삼위일체 제단화

곤차가 가문의 빈첸초 1세는 만토바의 예수회 교회를 위해서 이 작품을 루벤스에게 주문했고 1605년 6월 5일 일반 사람들에게 공개했다. 이 작품은 1801년까지 예수회 교회에 소장되어 있었으며 후에 화가 펠리체 캄피가 복원을 목적으로 예수회 교회에서 떼어냈다. 하지만 이때 작품이 여러 조각으로 분리되었고 일부는 소실되었으며 남아있는 부분은 만토바의 팔라초 두칼레 박물관에 소장되어 있다.

▶ 페테르 파울 루벤스, 〈곤차가 가문의 페르디난도 공작〉, 1604~1605년, 마미아노 디 트라베르세 톨로(파르마 지방), 마냐니 로카 재단.
페르디난도 공작이 함께 그려져 있는 제단화의 일부에는 아들 빈첸초 1세

와 엘레오노라 데 메디치가 그려져 있다. 빈첸초 1세는 1607년 추기경이 되었다. 젊은 빈첸초는 반달처럼 눈을 내리깔고 있고 금박으로 장식된 책을 들고 있다. 배경의 붉은 천은 인물을 강조하는 역할을 한다.

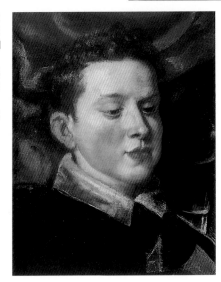

▼ 페테르 파울 루벤스, 〈곤차가 가문의 페르디난도 공작〉, 1604 ~1605년, 빈 미술사 박물관.
이 제단화의 다른 부분에는

빈첸초 1세의 세 번째 남자 아이가 그려져 있다. 금빛 옷장식과 백연으로 처리한 어깨에 반사되는 빛의 처리가 매우 뛰어나다.

제노바: 볼거리가 많은 도시

17세기 초 제노바는 안드레아 도리아가 주도한 정치적 안정을 바탕으로 경제적인 번영을 맞이했고 이를 토대로 성으로 둘러싸인 도시 안팎에 아름답고 우아한 건축물이 기획되고 건설되었다. 카를 5세와의 정치적 협상을 바탕으로 스페인 사람들을 도시에 받아들여 정치적 안정을 꾀했으며, 다른 한편으로 힘 있는 가문에서 '도제'라고 불리는 정치 수반을 2년마다 선출하여 매우 엄격하지만 새로운 공화정을 구현했다. 한편 이 시기에 제노바의 상인들은 터키 제국의 확장을 내다보고 근동 지방의 무역이 쇠퇴할 것이라고 판단하였으며 지중해와 북해를 중심으로 새로운 무역로를 개척하였다. 번성하는 무역과 공화정을 기반으로 번영했던 도시 제노바의 여러 가문은 이들이 소유하고 있는 여러 채의 빌라를 장식하기 위해서 예술 활동을 후원했다. 이 시기부터 약 2세기 가량 여행자들이 남긴 기록을 읽어보면 제노바의 빌라에서 만나는 아름다운 가구와 실내 장식, 미술 작품은 항상 관심의 대상이 되었음을 알 수 있다.

◀ 조반니 바티스타 파지, 〈세례자 성 요한과 조르지오가 제노바를 위해서 성모를 접견하고 있다〉, 1603년, 제노바, 시립 컬렉션.
조반니 바티스타 파지는 토스카나와 제노바의 전통을 계승한 화가이며 잠볼로냐와 루카 캄비아소에 대한 기억을 떠올릴 수 있는 후기 매너리즘의 색채와 세련된 표현을 그리고 있다. 항구의 경관을 배경으로 서 있는 도시의 두 수호성인은 제노바의 권력의 상징이다.

◀ 세바스티안 브랑스, 〈방키 광장〉, 1596~1600년경, 제노바, 개인 소장.
안트베르펜의 화가이자 반 노르트의 제자였던 이 화가는 세기말 까지 이탈리아에서 살면서 리구리아의 수도인 제노바의 도시 경관을 주로 그렸다.

▼ 페테르 파울 루벤스, 〈니콜로 팔라비치노의 초상〉, 1604년, 개인 소장.
루벤스는 스페인에서 돌아오는 길에 제노바에 입항했다(1604년). 이 작품은 곤차가 가문을 위해 일했던 제노바의 은행가인 니콜로 팔라비치노가 주문했던 그림이다. 의원을 상징하는 검은 의상을 입은 초상화의 인물 묘사는 루벤스가 티치아노가 엘레오노라 곤차가를 위해 그렸던 작품을 참조해서 그렸다는 사실을 알려준다.

습작과 완성작

루벤스는 빈첸초 곤차가를 위해 일했으며 작품을 고르기 위해서 비교적 자유롭게 이탈리아의 도시를 여행하며 다른 도시에서도 작품을 주문받을 수 있었다. 제노바에 있는 예수회 교회의 제단화는 루벤스와 제노바의 은행가였던 친구 니콜로 팔라비치노에게서 주문 받은 작품이다. 이 작품의 주제는 그리스도가 예수라는 이름을 가지게 되었던 사건을 기념하고 있다. 이 제단화는 1606년 성 암브로시우스 교회로 불리는 제노바의 예수회 교회에서 공개되었고 오늘날에도 이 교회에 소장되어 있다. 교회는 제노바에 있었지만 이 작품을 그렸던 장소는 로마였다. 이 그림은 만토바에 있는 루벤스의 〈삼위일체 제단화〉의 특징이 잘 나타나 있다. 이 작품의 위쪽에서 관찰할 수 있는 작은 아기천사는 초자연적인 느낌을 주며 베르니니의 〈성 베드로의 교회의 영광〉과 피에트로 다 코르토나의 〈성 이냐시오 로욜라의 기적〉에서 관찰할 수 있는 바로크의 특징에 선행한다. 많은 시간이 흐른 1619년, 루벤스는 다시 니콜로 팔라비치노의 주문으로 〈성 이냐시오 로욜라의 기적〉이라는 제단화를 그렸고 이 그림은 리구리아 지방의 다른 예수회 교회에 놓이게 되었다. 하지만 이 그림을 주문한 니콜로 팔라비치노는 플랑드르 안트베르펜에서 이 작품이 도착하기 전에 죽었다. 루벤스가 그린 이 작품의 경우 어떤 방식으로 등장인물이 많은 복잡한 구도를 발전시켰는지 관찰할 수 있는 습작과 완성작을 비교할 수 있기 때문에 매우 흥미롭다.

▼ 페테르 파울 루벤스, 〈성 이냐시오 로욜라의 기적〉, 1618~1619년, 런던, 더위치 회화 미술관. 루벤스는 성인을 그리기 위한 전통적 규범 대신 자연스럽고 자유로운 신체의 움직임을 그렸다.

▼ 페테르 파울 루벤스, 〈성 이냐시오 로욜라의 기적〉, 1619년경, 제노바, 예수회 교회. 정교한 붓질과 구도, 그리고 표현의 섬세한 처리와 색채의 사용은 기획을 위한 습작과 다른 완성작의 특징이다.

▶ 페테르 파울 루벤스, 〈할례의 축일〉, 1605년, 제노바, 예수회 교회. 윗부분에 부드럽게 그린 천사와 천, 인물의 피부에 대한 표현, 부드럽고 반짝이는 빛의 묘사를 관찰할 수 있다. 이런 특징을 종합해 볼때 파르마와 레지오 에밀리아 지방에서 루벤스가 연구했던 코레지오의 작품이 이 그림의 모델이었다는 사실을 알 수 있다.

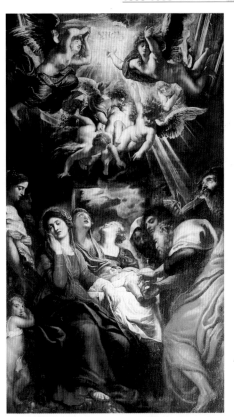

▶ 페테르 파울 루벤스, 〈할례의 축일〉, 1605년, 빈 조형 예술 학교 회화관. 이 습작은 예술가가 죽을 때까지 그려가던 완성본에 비해서 크기가 작다. 빛에 대한 연구와 붓의 신선한 표현, 색상의 적절한 표현에 대한 연구를 통해서 루벤스는 여러 회화적 요소들이 조화를 이루고 있는 작품을 그리고 싶어 했다.

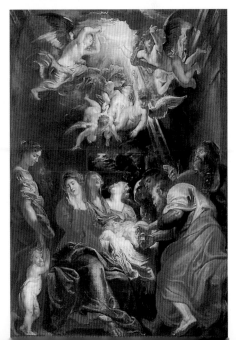

플랑드르와 제노바

17세기에 제노바와 플랑드르 지방은 매우 밀접한 관계를 유지했다. 스페인 군주들은 제노바의 부유한 은행가들의 경제적 능력을 잘 알고 있었고 제노바의 미항은 스페인과 플랑드르에서 도착하는 배들로 항상 붐볐다. 벨라스케스도 두 번에 걸쳐 이탈리아를 여행했을 때 제노바에 잠시 들렀다. 리구리아 지방의 수도인 제노바에서 플랑드르 지방의 상인은 조국의 화가들의 고전과 근대 작품을 보여주곤 했다. 그 결과 제노바는 예술가와 예술 애호가들이 좋아하는 도시가 되었다. 카라바조도 제노바에서 짧은 기간 동안 머물렀다. 루벤스는 여러 번 제노바를 방문했고 몇몇 작품을 남기곤 했다. 루벤스 이후에는 루카스와 코르넬리스 형제가 제노바에 플랑드르 회화를 소개하는 공방을 냈고 이는 이탈리아에 플랑드르 회화의 취향을 알리는 데 공헌했다. 또한 안트베르펜 상인의 아들이었던 얀 루스도 제네바에 공방을 열고 정물화를 그렸으며 그의 정물화는 같은 장르 그림을 그리는 이탈리아 화가들에게 많은 영향을 주었다. 하지만 1600년대에 제노바의 이탈리아 화가들에게 가장 많은 영향을 끼쳤던 것은 루벤스와 반다이크라고 할 수 있다. 당시 제노바에 살던 여러 이탈리아 화가가 안트베르펜을 대표하는 가장 유명한 거장 루벤스와 반다이크로부터 많은 영향을 받았다.

▲ 얀 루스, 〈야생 동물, 고기가 함께 있는 정물화〉, 1630년경, 제노바 키아바리, 팔라초 로카 시립 미술관.
이 작품은 종종 루벤스와 함께 일했던 프란스 스네이데르스나 얀 피트의 취향이 반영되어 있다.

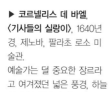

▶ 코르넬리스 데 바엘, 〈기사들의 실랑이〉, 1640년경, 제노바, 팔라초 로소 미술관.
예술가는 덜 중요한 장르라고 여겨졌던 넓은 풍경, 하늘의 구름, 흔들거리는 나무와 갑주를 매우 흥미롭게 묘사하고 있다.

▲ 얀 마치스, 〈제노바 경관
화〉, 1550년경, 스톡홀름 국
립 박물관.
플랑드르의 매우 뛰어난 매
너리즘 화가는 퐁텐블로의 맹
섬세한 회화적 유파에도 영향
을 끼쳤다. 알레고리를 표현
한 작품의 배경에 제노바의
모습이 잘 묘사되어 있다.

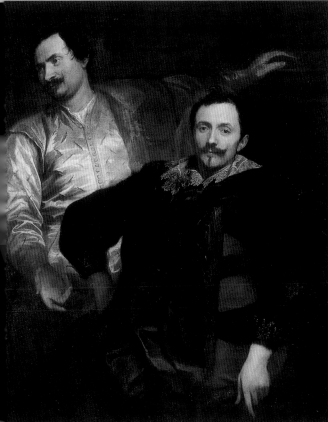

◀ 안톤 반 다이크, 〈루카스
와 코르넬리스 데 바엘〉,
1626년경, 로마, 카피톨리나
미술관.
자신의 스승과 함께 자화상
을 그린 루벤스를 참조해서
반 다이크는 같은 형태를 자
신의 두 형제와 친구, 동료와
함께 있는 모습으로 그렸다.
이곳에서 그는 미소를 지으
며 대화를 나누고 있다. 자유
로운 티치아노의 붓 터치를
관찰하고 표현한 반 다이크
의 작품은 라파엘로의 그림
을 떠오르게 만든다.

41

제노바의 아름다운 여인들

1600년부터 1610년까지 곤차가의 빈 첸초 1세는 제노바를 여러 번 방문했다. 그는 제노바의 쾌적한 기후를 좋아했으며 이곳에서 사람들을 만나 자신의 힘겨운 제정 적인 문제를 해결할 수 있었다. 〈삼위일체 제단화〉에서 곤차가 가문의 인물을 묘사했던 루벤스는 1606년경부터 제노바의 여러 인물 전신상을 그려달라는 주문을 받았다. 제노바의 귀부인을 다룬 루벤스의 작품은 초상화 장르를 다 시 유행시킬 정도로 매우 흥미로운 예술 가의 창조적 능력을 엿볼 수 있게 한다. 루벤스는 제노바의 귀부인을 마치 여왕 처럼 그려냈으며 동시에 매우 자연스러 운 느낌을 그림에 부여하고 있다. 배경에 있는 흔들거리는 휘장은 따뜻한 미풍에 흔들리고 있으며 오후의 따뜻한 햇빛은 벨벳 천과 비단을 비추고 있으며 과장된 붓 터치는 화폭에 망설임 없이 표현되어 천의 표면과 질감을 정확하게 담고 있지 만 유리창 안에 보기 위해 걸어놓기에 적 합할 것 같은 화려한 옷 아래에 있는 신

체의 양감을 잘 드러낸다. 당시 에법에 따르면 귀부인은 한 손 에 부채를 들고 다른 손에는 손 수건을 들거나 팔을 의자의 팔 걸이에 올려 놓아야했다. 루벤 스 역시 이러한 예법을 전달하 고 있지만 그의 작품 속에선 창 백한 인생을 살아가는 귀부인들 이 그림의 주인공이 되었다.

▶ 페테르 파울 루벤스, 〈마리아 세라 팔라비치노〉, 1606년, 킹스턴 레이시 (Dorset) 내셔널 트러스 트. 이 작품은 당시 제노 바의 귀족을 가장 잘 표현 한 작품이다. 루벤스는 여 인을 마치 군주, 혹은 공 화정을 지지하는 사회적 계급의 일원처럼 묘사하 였다. 이 여인은 니콜로 팔라비치노의 부인으로 만토바의 두카를 위해 일 하는 가장 중요한 은행가 였다.

◀ 페테르 파울 루벤스, 〈브리지다 스피놀라 도리 아〉, 1606년, 워싱턴 내셔 널 갤러리. 이 초상화는 아마도 결혼을 기념해서 주문한 그림으로 보인다. 하얀 비단옷은 결혼을 상 징하는 것으로 보인다. 붓 의 터치를 통해서 비단의 표현에 비치는 빛의 반사 를 표현했으며 이는 루벤 스가 물체에 비친 빛에 대 해서 매우 정확한 지식과 기법을 가지고 있었다는 사실을 보여준다.

◀ 페테르 파울 루벤스, 〈난장이와 함께 있는 귀부 인〉, 1606년경, 킹스턴 레 이시(Dorset) 내셔널 트러 스트. 루벤스가 그린 모든 제노바의 귀부인들의 초상 화에 등장하는 인물들이 누구인지 분명히 밝히는 것은 매우 어려운 일이다. 이 작품에 등장하는 흥미 로운 난장이는 자신의 신 체적 한계로 인해서 아름 다운 귀족과 대비를 이루 고 있으며 이는 종종 줄리 오 로마나나 파올로 베로 네세도 비슷한 그림을 그 렸다.

조반니 카를로 도리아의 기마상

이 작품은 1606년부터 1607년까지 그렸던 것으로 조반니 카를로 도리아가 스페인의 왕이었던 펠리페 3세의 명으로 성 야곱 기사단을 향해 출발하는 장면을 담고 있다. 이 작품은 오늘날 제노바에 있는 팔라초 스피놀라의 국립 미술관에 소장되어 있다.

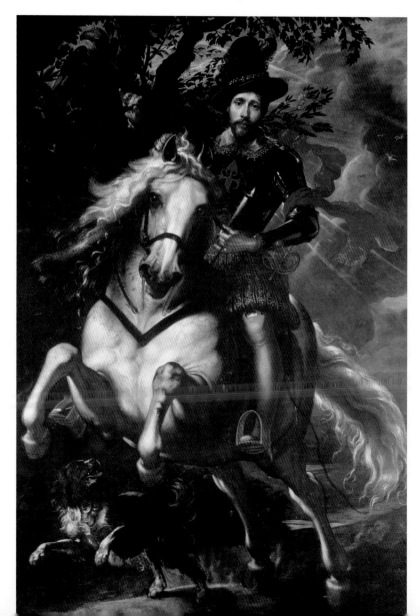

▶ 이 제노바의 기사는 우리와 나무 사이의 매우 좁은 오솔길을 지나가는 것처럼 다가오고 있다. 멀리 보이는 독수리는 가문의 상징이다. 한편 팔에 동여매고 있는 붉은 천은 지혜의 상징이며 바람에 휘날리고 배경이 되는 하늘을 양분한다. 뒤편에는 말총이 휘날리고 옆에는 스파니엘 종의 개가 주인을 따라 달리고 있다.

▲ 루벤스는 휘날리는 말총에서 보듯이 동물의 모습을 매우 숙련된 솜씨로 묘사했다. 이 작품은 티치아노가 그렸던 카를 5세의 모습과 비교할 수 있다. 티치아노의 경우에는 승리자의 모습을 외롭게 그려내고 있으며 뮐베르크의 승리 후에 말을 타고 있는 모습을 다루었다.

▶ 시몽 부에, 〈젊은 조반니 카를로 도리아의 초상〉, 1620년경, 파리, 루브르 박물관.
이 작품은 부에가 삼피에르다레나에 거주하는 동안 예술 애호가였던 조반니 카를로 도리아의 요청에 따라서 그렸다. 이 그림은 대각선으로 비추어 강한 명암의 대비를 이끌어냈으며 얼굴 주변에는 기사의 하얀 천 목장식이 둘러져 있다.

두 북유럽 화가의 우정: 엘스하이머와 브릴

루벤스는 로마의 스페인 광장 근처에서 형 필립과 살면서 당시에 유명한 독일화가인 아담 엘스하이머(1578~1610)와 플랑드르 지방의 폴 브릴(1554~1626)을 알게 되었다. 그는 오랜 시간이 흐른 후에 안트베르펜에서 살며 종종 로마에서 두 화가와 함께 나누었던 지성적인 대담을 회고하곤 했다. 그리고 엘스하이머가 죽었다는 소식을 들었던 1610년, 그의 되돌릴 수 없는 죽음으로 회화의 여신이 상복을 입어야 할 것이라고 중얼거렸다고도 전한다. 사실 루벤스는 풍경화를 거의 그리지 않았다. 하지만 엘스하이머의 빛을 그리는 방식에 매료되었으며 명암의 대비를 통해서 주제를 강조하는 방식을 매우 높이 평가했다.(렘브란트도 이런 엘스하이머 작품의 특징을 높이 평가했으며 역시 엘스하이머의 작품을 좋아한다고 말했다.) 동향의 화가였던 폴 브릴에 대해서 루벤스는 환상을 종합해 새로운 풍경을 고안하는 방식에 감탄했다. 그는 처음에 매너리즘의 회화 양식을 따라 그리다가 후에는 안니발레 카라치의 작품처럼 고전을 매우 적절하게 조화시킨 풍경화를 그렸다. 자연과 우주에 대한 화가들의 관심과 갈릴레오 갈릴레이의 과학적 사고를 반영하고 있다. 이 시기에 갈릴레이의 생각이 유럽에 널리 퍼지고 있었으며 이러한 것은 망원경과 같은 새로운 시각적 발명을 통해서 경험적 연구에 바탕을 두고 있다.

▼ 아담 엘스하이머, 〈필로몬과 바우치의 집을 방문한 제우스와 머큐리〉, 1608년, 드레스덴 미술관. 시골집의 내부 전경은 렘브란트에게 많은 영감을 주었다. 그는 다양한 빛을 통해서 명암을 표현했고 작은 공간에 활기를 불어 넣었다.

◀ 파울 브릴, 〈목동이 있는 풍경〉, 1626년, 상트페테르부르크, 에르미타슈 미술관.
전경은 공간에 원근감을 보여주기 위해서 매너리즘 미술에서 사용하는 전형을 사용하고 있다. 나무의 양감과 푸른빛을 받고 있는 언덕의 대비는 매우 고전적이다.

▶ 아담 엘스하이머, 〈이집트로의 유배〉, 1609년, 뮌헨 알테 피나코테크.
이 작은 작품은 매우 뛰어나고 잘 알려진 작품이다. 특히 판화로 찍혀서 많이 알려지게 되었으며 4종류의 빛을 사용하고 있다. 천체의 질서에 부합되게 정확하게 빛나고 있는 별빛으로 보아 아마도 화가가 망원경을 사용해서 밤하늘을 그렸던 것으로 보인다.

◀ 파울 브릴, 〈자화상〉, 1595~1600년경, 프로방스, 로 아일랜드 스쿨 오브 디자인, 아트 미술관.
플랑드르 출신의 예술가는 매우 드문 자화상에서 우아한 옷, 류트, 자신의 작업도구와 아직 테두리를 못으로 고정해 놓은 막 마무리한 풍경화를 통해서 자신의 성공을 표현했다.

산타 마리아 인 발리첼라 교회의 여러 작품

1601년 루벤스는 처음으로 합스부르크의 알베르트 대공에게서 공식적으로 작품을 주문받았다. 알베르트 대공은 저지대 국가의 섭정이었고 루벤스는 이때 산타 크로체 인 제루살렘메에 있는 세 점의 제단화를 제작했다. 1606년 교황의 재무 담당이자 니콜로 팔라비치노의 사촌이었던 제노바 출신의 야코포 세라의 도움으로 키에사 누오바라고 불리는 산타 마리아 인 발리첼라 교회의 주 제단을 장식하는 일을 맡게 되었다. 이 제단화는 성모 마리아와 성 그레고리우스, 그리고 로마의 순교자들을 다루는 것이었다. 매우 느리고 꾸준하게 진행되었던 이 작업은 1608년 끝났지만 오라토리아니 사제단은 첫 번째 결과물을 거부했다. 그 이유는 작품이 기적 같은 신비로움을 담고 있지 않다는 점 때문이었다. 루벤스는 이러한 점이 실내의 빛이 부족했기 때문에 일어났다고 생각했다. 그리고 세 그림을 교회 내부의 장식에 맞추어 따로 따로 배치하는 새로운 기획안을 냈다. 그 결과 이 세 그림은 함께 통일성 있는 무대 장식처럼 교회 제단의 뒤편에 환영을 만들어내고 있다. 그는 이 작품을 형 필립이 어머니가 매우 아프다는 소식을 보내올 무렵 완성할 수 있었다. 루벤스는 1608년 10월 28일 로마를 떠났다. 다시 한 번 꼭 로마를 방문하겠다는 열망을 가지고 귀국한 루벤스는 그가 사랑했던 이탈리아에 돌아가지 못했다

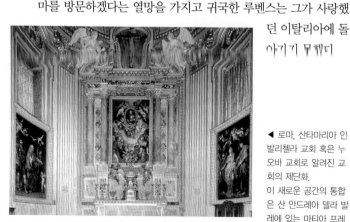

◀ 로마, 산타마리아 인 발리첼라 교회 혹은 누오바 교회로 알려진 교회의 제단화.
이 새로운 공간의 통합은 산 안드레아 델라 발레에 있는 마티아 프레티의 프레스코에서 산 이냐시오 교회에 있는 안드레아 포초의 프레스코에 이르기까지 로마의 바로크의 발전에 많은 영향을 주었다.

◀ 페테르 파울 루벤스,
〈성 그레고리우스, 도미틸라,
마우로, 파피아노, 네레오와
아킬레오로 장식된 발리첼라
교회의 성모〉, 1607년, 그레노
블 미술관.
이 첫 번째 판(版)에서 루벤스
는 성 그레고리우스의 기념비
적인 모습에 집중했다. 루벤스
는 이 작품을 빈첸초 곤차가
에게 팔려고 시도한 후에 안
트베르펜으로 보내어 산 미켈
레 대성당에 있는 어머니의
무덤 기념물처럼 걸어놓도록
했다.

▼ 페테르 파울 루벤스,
〈천사들로 둘러싸인 발리첼라
교회의 성모〉, 1608년, 로마,
산타 마리아 인 발리첼라 교
회. 두 번째 판(版)으로 완결본
인 이 작품은 오라토리아니
디 산 필리포 네리 교회의 제
단에 걸려있다. 이 작품은 루
벤스가 그린 축제에 사용되는
성모의 이미지 중에서 가장
중요한 것이다. 루벤스는 매우
특별한 고안 기획을 따라 한
편으로 옮겼으며 이때 아래에
있던 원래의 프레스코를 발견
했다.

페테로 파울 루벤스, 〈아마존 여전사의 전투〉(일부), 1615년경, 뮌헨, 알테 피나코테크

상인들의 도시 안트베르펜

15세기말 안트베르펜은 경제적으로 발전하고 있었으며 알프스 이북 지방에서 곧 국제적인 경제 중심지가 되었다. 1560년경에 약 십 만 명의 인구가 살고 있었으며 이들 사이에서 독일인, 포르투갈인, 영국인, 이탈리아인 등 수많은 외국 상인이 함께 살고 있었다. 하지만 구교와 신교의 갈등은 이 도시의 경제적 성장의 막을 내리는 결정적인 역할을 했다. 스페인과 저지대 국가 간의 전쟁으로 이 도시에 살던 많은 신교도가 도시를 떠나서 북부 제주 연합(오늘날의 네덜란드)으로 떠나갔다. 한때 종교적 관용을 베풀었던 이 도시는 반종교 개혁의 중심지가 되었다. 루벤스가 막 이탈리아에서 돌아왔을 때 안트베르펜은 12년 휴전에 조인하였으며 비단, 유리, 출판업 등과 은행업에 바탕을 둔 해양 무역을 통해 새로운 번영과 평화를 희망하고 있었다. 이 시기부터 약 40년간 이 도시는 경제적으로 번영하게 되었고 다양한 문화, 예술적 표현이 발전했다. 특히 회화, 그리고 자기의 생산이 유명했다. 하지만 1648년 베스트팔렌 조약으로 스헬데 강의 통행권을 상실한 후 안트베르펜의 경제적 번영은 막을 내리게 되었다. 이에 따라 새로운 국제 교역의 중심지는 암스테르담으로 옮겨가게 되었다.

▼ 루카스 반 우덴, 〈안트베르펜에 있는 한자 조합(상인 조합) 건물의 경관〉, 1600년경, 안트베르펜 왕립 미술관.
눈 내린 안트베르펜의 이미지는 즉시 17세기에 풍경화를 다룬 회화의 유형을 떠오르게 만든다. 오른편에 있는 건물은 북부 독일 지방의 상인들의 연합해서 구성한 한자 동맹 본부이다.

▲ 멜기세덱 반 호렌, 〈안트베르펜의 시청〉, 1565년, 판화.
1587년 스페인 정부는 시청 앞에 있던 안트베르펜의 신화적인 설립자의 조각상을 성모상으로 바꿨다. 이 도시는 점차로 반종교 개혁의 중심지가 되었다.

◀ 안트베르펜 그랑 팔라스의 전경.

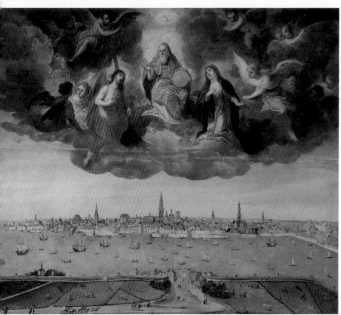

◀ 아벨 그림머, 헨드리크 반 바엘, 〈안트베르펜 항구의 경관〉, 1600년경, 안트베르펜 왕립 미술관.
하늘에서 내려다 본 것 같은 전경에서 이 세 사람의 인물은 구교도의 도시를 보호하고 스헬데 강의 번영하는 상권을 보호하고 있다.

▼ 익명, 〈안트베르펜 시장〉, 1600년경, 브뤼셀, 벨기에 왕립 미술관.
사람이 붐비지만 매우 섬세한 세부의 묘사를 통해서 이 도시의 상업 정신과 부유함을 보여주었다.

이사벨라 브란트와의 결혼

1609년 이탈리아에서 고향으로 돌아온 지 일 년 후, 루벤스는 점차 자리를 잡았다. 이때 루벤스는 이사벨라 브란트와 결혼했고 얼마 되지 않아 알베르토 대공과 이사벨라 대공비가 그를 안트베르펜과 브뤼셀의 궁정화가로 임명했다. 신부 이사벨라 브란트는 교양이 풍부한 인문주의자이자 유명한 법관의 딸로 이 때 18살이었다. 루벤스는 자신의 결혼식을 기념하기 위해서 자신과 아내를 다룬 자화상 〈인동덩굴 그늘에 앉아 있는 화가와 그의 아내〉를 그렸다. 이 자화상에서 루벤스는 자신의 모습을 화가로 묘사하지 않고 교양 있는 신사로 그려냈다. 이 작품은 루벤스가 이탈리아에서 많은 영향을 받았다는 사실을 보여준다. 루벤스는 발타자르 카스틸리오네가 『궁전인』에서 설명하는 것처럼 우아하고 세련되며 세속적 행동에 쓸려 다니지 않는 자주적인 인간, 그리고 어떤 어려운 문제도 쉽게 해결할 수 있는 능력을 지닌 전형적인 신사로 자신을 묘사했다. 이런 점은 그가 만토바의 곤차가 궁전에서 배웠던 것이다. 이후 10년간 루벤스는 안트베르펜을 대표하는 화가이자 유럽의 상류 계급을 위해 일했던 국제적 명성을 지닌 가장 세련된 화가가 되었다. 이 시기에 그는 자신의 천재성을 드러냈으며 격렬한 격정과 부드러움, 매우 자연스러운 대상의 묘사와 연구를 통해서 얻어낸 세련된 묘사 사이에서 완벽한 조화를 이끌어냈다.

▼ **안톤 반 다이크,
〈이사벨라 브란트〉,**
1621년, 워싱턴 내셔널 갤러리.
반 다이크가 이탈리아를 여행하기 위해서 안트베르펜을 떠났을 때는 1621년이었다. 그는 루벤스에게 루벤스 부인의 초상화를 선물했다. 그는 전경과 후경의 빈 공간을 가려주는 붉은 천을 사용했으며 뒷부분에 루벤스의 집과 작업장을 잇는 세 아치를 배경으로 대각선으로 앉아있는 인물을 묘사했다. 이는 전형적인 베네치아의 화풍을 따르고 있는 것이었다.

▶ **〈루벤스의 침실 전경〉,** 안트베르펜, 루벤스 하우스.

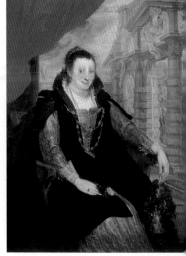

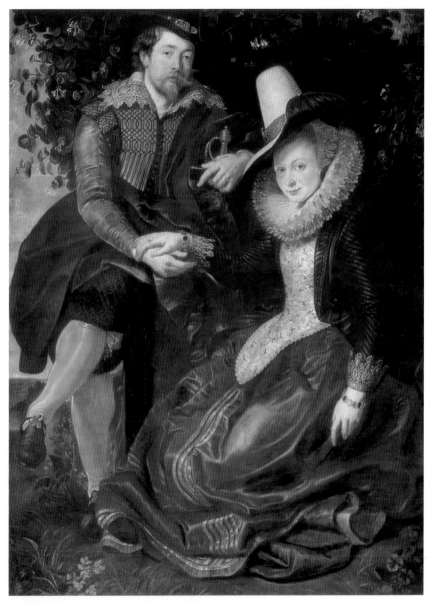

▲ 페테르 파울 루벤스,
〈인동덩굴 밑에 앉아있는
화가와 그의 아내〉,
1609~1610년, 뮌헨, 알테
피나코테크.
자신에 대해 만족과 확신에
차있는 자화상. 그렇게 루
벤스는 결혼한 후 자신의
부인과 함께 있는 자신의
모습을 그렸다. 이 작품은
결혼식 기념 그림의 규범을
따르고 있다. 이사벨라는
아래에 앉아 신랑의 입장을
존중해주고 있으며 오른손
으로 팔목을 잡고 있다. 이
는 신랑 신부의 '오른손 결
합'의 전통적 도상에서 유
래한 것이지만 보다 자연스
럽다. 즉 신랑과 신부의 종
교적 결합을 보여준다. 이
러한 상황의 즐거움은 신부
의 눈매와 입술의 미소를
통해서 표현되어 있다. 인동
덩굴은 이들의 결혼식을 축
하하는 것처럼 이들의 머리
를 둘러싸고 있다.

십자가를 세움

　　　　　　　　미술품 수집가이자 여러 화가의 후원자였던 코르
넬리스는 1610년 안트베르펜에서 가장 오래된 교회였던 산타 발부르가 교
회를 위해 루벤스에게 〈십자가를 세움〉을 주문했다. 루벤스는 이 작품으로
안트베르펜에서 매우 빠르게 명성을 얻게 되었다. 이 작품은 오늘날 안트베
르펜 대성당에 보관되어 있지만 산타 발부르가 교회의 내부에 놓였을 때와
비교하면 다른 인상을 준다. 당시 루벤스는 반종교개혁의 여파로 이탈리아
여행을 통해 이미 그가 뛰어 넘었던 종교화의 유형인 세 폭 제단화 형식에
맞춰서 작업을 해야 했으며 다른 화가들과 마찬가지로 전형적인 중세 후기
성화 형식을 따라야 했다. 반종교개혁이 지속되던 시기였던 1609년에서
1620년 사이 루벤스는 끊임없이 종교화를 그렸으며 그 수는 63점이나 되었
다. 산타 발부르가 교회에 세 폭 제단화가 놓였을 때 공간의 성격으로 인해
서 작품은 수직적인 느낌을 전달하며 '그리스도의 수난'을 다룬 중심 그림
이 강한 인상을 전달한다. 반면 세 폭 제단화의 양 측면 그림은 중심에 놓인
그림이 공간적으로 확장된 것이다. 루벤스는 로마의 산타 마리아 인 발리첼
라 교회를 위해 일했던 작업을 기억하고 교회의 공간에 맞게 직접 교회 안
에서 작업하는 방식을 선택했다. 교회 안에서 다양한 연구, 습작, 스케치를
통해 창조적으로 작업했다. 그 결과 그가 그린 그리스도의 육체는 대각선
구도로 고요한 분위기 속에 밝은 빛을 받고 있으며 그리스도의 시선은 저
높은 하늘을 향한다. 그리스도의 육체는 힘들게 십자가를 끌고다 언덕에 세
우는 근육질의 인간 군상과 대조를 이루고 있다. 루벤스는 창조적으로 뛰어

넘치는 명암의 묘사를 통해 매우
뛰어난 작품을 완성했다.

▶ 페테르 파울 루벤스, 〈십자가를 세움〉,
세 폭 제단화, 1610년, 파리, 루브르 박물관.
루벤스가 그린 작품으로 이 주제에 원근감
을 담아서 표현하도록 기획했으며 로마의
산타 크로체 인 제루살렘메 교회에서
1601~1602년에 비교했던 틴토레토의 작
품에서 영감을 얻었다.

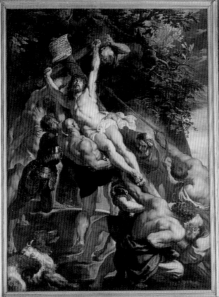

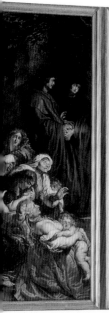

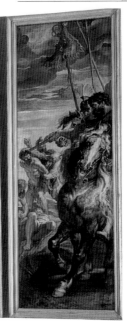

▲ 페테르 파울 루벤스, 〈십자가를 세움〉, 세 폭 제단화, 1610년, 안트베르펜, 대성당.
중앙에 위치한 제단화에 시선이 가도록 기획한 세 폭 제단화는 매우 역동적이고 긴장감 있는 신체의 움직임이 지배적이며 구도의 중심이 되는 십자가의 선들을 중심으로 묘사되어 있다.

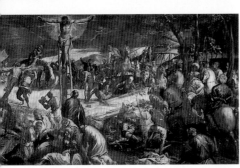

▲ 틴토레토, 〈십자가〉, 1565년, 베네치아, 스쿠올라 그란데 디 산로코.
이 장면의 배경과 색은 당시 베네치아의 모델을 분명하게 보여준다.

▶ 안톤 헤링, 〈안트베르펜의 산타 발부르가 교회의 내부〉, 1661년, 안트베르펜, 성 파울.
1815년 루벤스의 작품이 새롭게 대성당에 설치되었을 때 이 작품의 장소를 토대로 구상했던 루벤스가 원한 효과를 더 이상 관찰할 수 없게 되었다.

그리스도를 십자가에서 내림

오늘날 안트베르펜 대성당에 있는 세 폭 제단화에서 〈십자가에 세움〉과 쌍을 이루는 〈그리스도를 십자가에서 내림〉을 관찰할 수 있다. 하지만 화가의 정신세계 속에서 이 두 작품은 약간 다른 방향에서 접근한 작품이다. 1611년 안트베르펜의 길드 아르키부지에리는 대성당 안에 위치한 소성당을 위해 루벤스에게 세 폭 제단화를 주문했다. 중앙에 놓여있는 〈그리스도를 십자가에서 내림〉은 1612년 완성되었으며 양 편에 있는 제단화는 1614년 이후에 완성되었고 〈성모 마리아의 성녀 엘리사벳의 방문〉과 〈신전에 소개되는 그리스도〉를 다루고 있다. 이 경이로운 종교화를 통해서 루벤스는 안트베르펜에서 프란스 프리로스, 미키엘 콕시에, 마틴 데 보스, 그리고 그의 스승이던 오토 반 벤과 함께 유명한 화가의 반열에 올랐다. 이 흥미로운 세 폭 제단화는 이탈리아 회화의 특징과 북유럽 회화의 특징이 조화를 이루고 있다. 다른 어떤 종교 화가도 루벤스의 작품처럼 놀라운 표현 방식으로 가득 차있는 이미지를 만들어낸 적이 없었다. 〈그리스도를 십자가에서 내림〉은 독창적이며 독립된 작품이다. 이 작품은 이전의 종교화와 달리 풍경화, 초상화, 그리스 로마 전통의 역사적 프레스코 벽화, 정물화가 조화를 이루고 있다. 삶을 마감한 그리스도의 신체는 녹색조의 창백한 흰색과 성 요한이 입고 있는 붉은 피 빛 세써와 대조를 이뤄 매우 강력한 파토스를 불러일으킨다. 루벤스는 티치아노의 색채를 연구하고 능숙하게 사용해서 플랑드르 지방과 지중해 회화를 새롭게 발전시켜 나갔다.

▶ 페테르 파울 루벤스, 〈십자가에서 내려지는 그리스도〉, 중앙 제단화, 1612년, 안트베르펜, 대성당.
인물들은 심리적으로나 육체적으로 함께 독립적인 그룹을 만들어 내고 있으며 각각 다른 몸짓과 표정으로 죽은 그리스도의 신체를 드러내고 있다.

◀ 렘브란트 반 레인, 〈십자가에서 내려지는 그리스도〉, 1633년, 뮌헨, 알테 피나코테크. 젊은 렘브란트는 루벤스의 작품을 매우 좋아했으며 이 주제를 다룬 작품을 통해서 이 사실을 드러내고 있다. 하지만 어둠 속에 있던 루벤스의 작품과 달리 그리스도의 피와 흰 천은 매우 밝게 처리되어 있다.

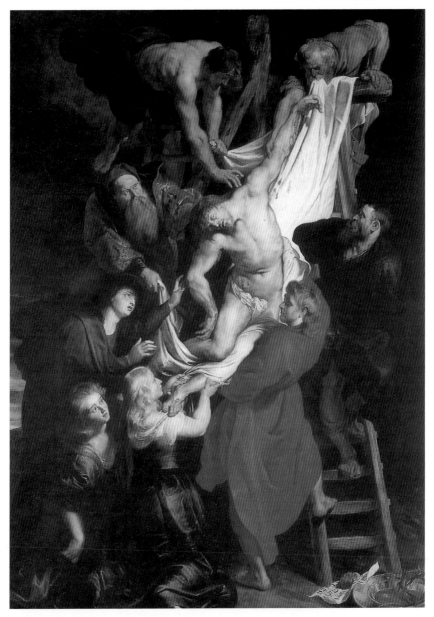

◀ **루카스 보르스테르만,** 〈**십자가에서 내려지는 그리스도**〉, 1620년, 판화, 런던 대영 박물관.

판화의 제작으로 루벤스의 작품은 유럽 전역에 알려지게 되었다. 보르스테르만은 작품의 명암을 세부적으로 표현할 수 있는 매우 뛰어난 판화가였다.

네 사람의 철학자

　　루벤스는 1611년부터 1612년까지 이 그림을 그
렸다. 이 시기는 루벤스의 형 필립이 세상을 뜨고 나서 얼마 지나지 않았을
때였다. 그림 속에서 필립은 손에 펜을 들고 역시 세상을 떠난 두 형제의 스
승 유스투스 립시우스와 같이 앉아 있다. 한편 왼편에는 루벤스가 서 있다.
루벤스가 그리려고 했던 것은 단순한 초상화가 아니었다. 그는 이 작품을
문학과 철학, 즉 인문학에 대한 경의와 더불어 죽은 형에게 헌정하려 했다.
현재 이 그림은 피렌체에 있는 팔라초 피티의 갈라티나 갤러리에서 소장하
고 있다.

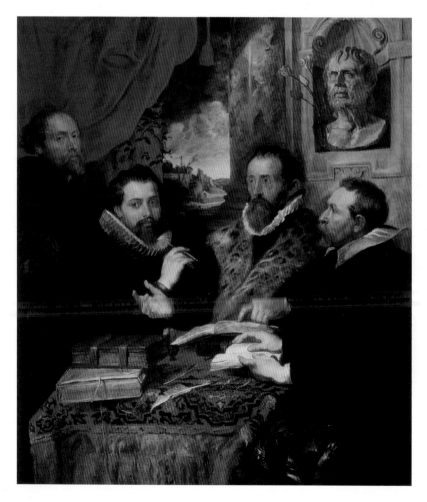

◀ 얼굴의 고통스러운 표정, 귀족적인 이마와 주름은 로마 시대 철학자인 세네카의 전형적인 모습으로 루벤스형의 스승이었던 유스투스 립시우스는 세네카를 매우 열심히 연구했다. 이 그림의 중심에 배치되어 있는 필립과 립시우스는 이 그림을 그렸을 때 세상을 떠나고 없었다. 물병에 있는 두 송이는 닫혀있고 두 송이는 열려있는 튤립은 살아있는 두 사람과 죽은 두 사람을 상징한다. 화가는 왼쪽에 그리고 인문주의자였던 얀 보베리우스는 오른편에 있다.

◀ 루벤스는 자신의 큰 형이 거위 깃으로 만든 펜을 들고 스승이 있는 왼쪽을 가리키면서 있는 모습으로 그렸다. 형제의 얼굴이 지닌 유사성은 분명해 보인다. 이 작품은 문학적이고 철학적인 모티프로 가득 채워져 있으며 이는 배경의 팔라티노 언덕의 고전적인 전경과 잘 어울린다.

▲ 1611년 세상을 뜬 형과 1606년 죽은 스승에 대한 기억에 바치는 이 작품은 여러 권의 책을 앞에 놓고 스승과 제자의 이상적인 대화 장면을 묘사하고 있다. 이 작품은 네 사람의 지성적인 영혼이 대화를 나누는 것으로 '이승 너머'의 장면이다.

천재 화가이자 루벤스의 제자 반다이크

1620년대에 끊임없이 몰려드는 주문으로 루벤스는 자신의 공방에 많은 제자들과 특수한 회화 장르에 종사하는 여러 동업자를 데리고 기업처럼 공방을 운영했으며 이를 통해서 여러 국가에 그림을 수출했고 북유럽의 가장 중요한 예술가 집단이 되었다. 루벤스의 공방에서 가장 재능있는 화가 중 한사람이 안톤 반다이크(1599~1641년)였다. 그는 1618년 화가 길드에 들어갔으며 루벤스의 공방에 제자로서가 아니라 동업자로 일했고 루벤스와 공동으로 몇몇 작품을 그렸다. 1621년 반다이크는 이탈리아로 이주하였으며 대부분 제노바에서 지냈다. 이곳에서 반다이크는 여러 귀족의 초상화를 그려서 명성을 날렸고 노인, 천진난만한 어린아이, 귀족부인과 기사들을 그렸다. 1627년 그는 안트베르펜으로 돌아가서 이사벨라 대공비의 궁정화가로 임명되었다. 1632년에는 런던의 찰스 1세의 궁전에 불려갔으며 영국에서 지내다가 1641년에 세상을 떠났다. 영국 궁전과 귀족의 초상화는 영국에서 회화의 발전에 매우 중요한 역할을 하게 되었으며 특히 1700년대 레이놀즈와 게인즈버러에게 많은 영향을 주었다.

▲ 페테르 파울 루벤스와 반 다이크, 〈테오도시오 황제와 성 암브로지오〉, 1617~1618년, 빈, 미술사 박물관.
이 그림은 루벤스가 기획한 것으로 많은 부분 반 다이크가 루벤스의 화실에서 스승의 충고를 받으며 그린 것이다.

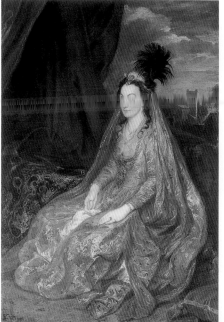

▲ 안톤 반 다이크, 〈테레사 서리 부인〉, 1622년, 에그몬트 컬렉션, 펫워스 하우스. 재무성.
이 작품은 로마에서 그린 것이지만 기법기 색재는 베네치아의 화풍을 지니고 있다. 반 다이크에게 베네치아의 티치아노의 영향은 매우 명확한 것이었고 그는 초상화가로서 활동하는 동안 베네치아 초상화의 전통적인 기법을 사용했다.

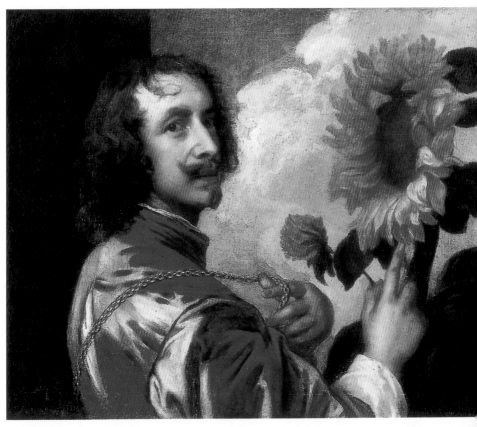

◀ 안톤 반다이크, 〈영국 풍경〉,
1635~1641년, 버밍햄, 바버 인
스티튜트.
이 수채화는 움직이는 빛을 빠
른 붓 터치로 그릴 수 있는 화
가의 능력을 보여주고 있다.

▼ 안톤 반다이크, 〈해바라기와
함께 있는 자화상〉,
1632~1633년경, 웨스트민스터
두카 컬렉션.
이 작품에서 관찰할 수 있는
세련된 구도는 그가 찰스 1세
의 영국 궁전에서 거두었던 성
공을 보여 준다.

술 취한 헤라클레스

이 작품은 1615년 루벤스가 그렸으며 현재 드레스
덴 미술관에 소장되어 있다. 이 그림은 부덕의 이미지를 표현한 것이다. 루벤
스는 신화의 인물을 통해 본능에 충실한 인간의 성향을 온후하지만 나약한 이
미지로 묘사했다. 신화적 주제를 선택했기 때문에 루벤스는 당대의 특정한 역
사적 사실을 떠나 보다 자유롭게 도덕적 교훈을 이미지로 표현할 수 있었다.

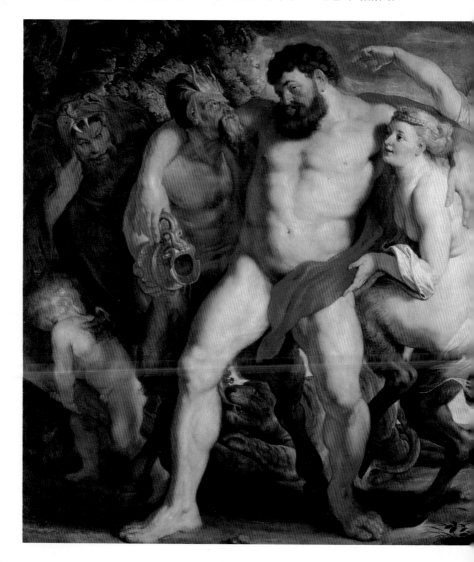

◀ 머리에 사자 가죽을 뒤집어쓰고 있는 인물은 '호색함'을 상징하며 루벤스가 실레누스를 주제로 그린 다른 작품에도 종종 등장한다. 이 시기의 고전적인 영웅을 묘사하는 방식은 1615년경에 고전적인 주제를 담고 있는 여러 가지 이야기에서 분명하게 드러난다. 그림의 전경에 있는 인물이 몇 명 배치되어 있으며 매우 밝은 빛으로 묘사하고 있다. 그 결과 이 작품에 등장하는 인물은 마치 부조의 조각처럼 보이기도 한다.

▶ 이 작품의 맨 오른쪽에 묘사되어 있는 여인의 얼굴은 어깨에 가려서 보이지 않는다. 바람에 날리는 긴 머리를 하고 있는 이 소녀의 전형적이지 않은 특이한 자세는 매우 흥미롭다. 이 여인의 금발을 표현하기 위해서 루벤스는 매우 빠르고 종합적인 붓 터치를 사용했는데 이는 화가가 참조했던 티치아노의 작품에서 영향을 받았다.

▶ 페테르 파울 루벤스, 〈술 취한 실레누스〉, 1616~1617년, 뮌헨, 알테 피나코테크.
루벤스는 고전 예술을 매우 잘 이해하고 있었으며 동시에 매우 열정적인 수집가였다. 이 작품에서 묘사하고 있는 실레누스는 루벤스가 모았던 카메오의 이미지에서 영감을 얻은 것이다. 그는 신화적 이야기들에 밝고 인간적인 피부색을 강조하면서 환상적이고 매우 생동감 넘치는 즐거움을 담았다.

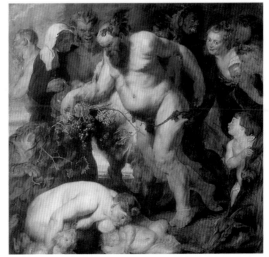

아름다운 화가의 집

▲ 안트베르펜의 루벤스의 집의 실내 전경(루벤스하위스). 루벤스는 전시실을 마련해서 자신의 작품과 그가 수집한 예술 작품을 보관했다. 배경에 '반원형 박물관'이 보이고 이곳에 루벤스가 이탈리아에서 수집한 고대 그리스 로마 조각이 전시되어 있다.

궁정화가로서 자리 잡은 루벤스는 자신의 사회적 지위에 어울리는 거주지와 여러 예술가가 함께 일할 수 있는 작업장이 필요하다는 것을 느꼈다. 그래서 1610년 루벤스는 와퍼(Wapper)에 플랑드르 풍의 건물과 주변의 땅을 구입했고 1615년부터 루벤스와 가족은 이곳에 이탈리아 풍의 집을 짓고 살았다. 루벤스의 집은 화가의 개성이 잘 반영된 건축물로써 북유럽의 전통을 따르며 다른 한편으로는 이탈리아에서 접할 수 있는 건축적 요소를 발견할 수 있다. 루벤스는 분명히 만토바에 있는 아름다운 만테냐의 집, 줄리오 로마노의 집과 로마와 리구리아 지방의 빌라를 염두에 두고 있었던 것으로 보인다. 즉 지성인이자 신사들의 집을 건축하고 싶어 했던 것이다. 안트베르펜의 집은 화가의 작업과 균형 잡힌 삶을 반영하고 있다. 몇몇 공간은 제자들과 일하기 위해서 기획되었고 다른 공간은 사적이고 가정적인 목적으로 건축되었다. 또한 전시와 판매를 위한 세련된 거실을 가지고 있었으며 다른 한편으로 그림, 동전, 고대 조각과 보석 컬렉션을 위한 방을 따로 만들었다. 일층에 있는 넓은 작업장은 미술품 공방의 작업실이라기보다 귀족의 빌라에 있는 넓은 거실처럼 보인다. 우리는 이 넓은 거실을 보며 이젤을 앞에 놓고 읽어주는 편지를 ᄅᆞ세ᅡ 니세ᅮ스의 ᄰᆞᆫ 학작품 낭송 혹은 이탈리아의 아리아를 듣는 화가의 모습을 상상해 볼 수 있다.

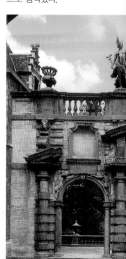

◀ 야콥 하레빈, 〈루벤스하위스의 경관〉, 1684년, 야콥 반 코에스의 작품 복사본, 판화.
정면부를 장식하는 이탈리아의 전통을 따라 루벤스는 자신의 작업장을 그리스 건축에서 따온 모티프로 장식했다.

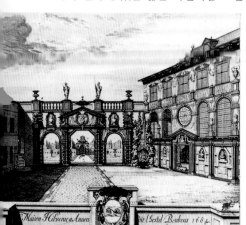

Maison Hioriene d'Anvers bir Gostel Beubens 1684.

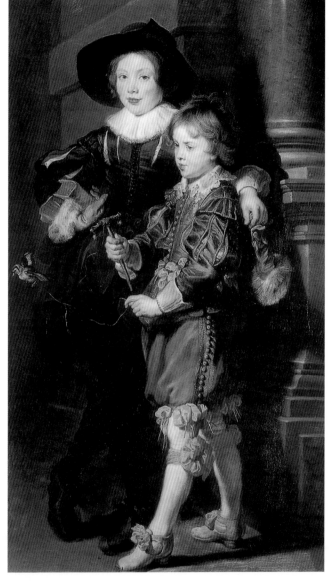

▶ 페테르 파울 루벤스, 〈알베르트와 니콜라스 루벤스의 초상〉, 1626~1627년, 파두츠, 퓌르스트 리히텐슈타인 미술관.
이 두 사람의 초상은 루벤스의 두 아들을 다룬 전신 초상화이다. 루벤스는 제노바에서 그린 초상화들처럼 매우 우아하게 자신의 아들을 묘사하고 있다. 매우 부드럽지만 엄격한 큰아들의 태도는 딴 생각을 하고 있는 작은 아들 니콜라스의 표정과 대조적이다. 그는 나무 조각에 새를 묶고 놀 생각으로 가득 차 있다.

◀ 안트베르펜의 루벤스 집의 풍경(루벤스하위스). 집과 연수실 사이의 중정은 세 개의 아치로 둘러싸여 있었으며 이 아치의 중앙에는 미네르바와 머큐리가 서있다. 이 두 신은 예술의 수호신으로 내부의 작업을 보호하는 기원의 의미가 담겨있다.

예수회 교회 내부 장식

1620년 경 루벤스는 주제를 막론하고 정적, 혹은 동세가 잘 표현된 인물을 해부학적으로 자유롭게 그릴 수 있는 경지에 올라있었다. 이 시기는 루벤스가 자신의 창조적 능력을 아낌없이 발산하던 시기로 바로크 미술의 여러 거장과 어깨를 나란히 할 수 있는 작품을 기획했고 국제적인 명성을 얻게 되었다. 1620년 루벤스는 예수회 교회에 구약 성서와 신약 성서의 이야기를 천장화로 그리는 계약서에 서명했다. 루벤스는 유화로 이 작품의 밑그림을 그리고 반다이크를 수장으로 루벤스의 여러 제자들이 이 밑그림을 보고 완성했다. 예수회 수도사는 로마 교회처럼 천장에 프레스코를 그리지 않고 베네치아의 전통을 따라 유화 작품으로 천장을 장식하는 방식을 선택했다. 대칭을 이루고 있는 작품과 양편에 나열된 작품으로 구성된 이 그림들에서 루벤스는 새로운 종교 질서를 상징적으로 설명하는 도상을 선택해 그렸다. 하지만 로마의 프레스코 천장화처럼 아래에서 위를 올려다 볼 때 환영을 더 생생하게 전달하기 위해 원근법을 사용했고 속임수 그림 기법을 사용해 건축 구조물을 그렸다. 루벤스는 원근감을 표현하기 위해 적절한 기법을 사용해서 매우 감각적 영상을 만들 수 있었고 관객에게 감동을 불러일으켰다. 1718년 화재로 소실되었으나 천장화의 유화 밑그림, 스케치, 습작이 남아있기 때문에 이 작품이 어떠했는지 추정할 수 있다.

◀ 오늘날 성 카를로 보로메오 교회로 불리는 안트베르펜 예수회 교회의 외부. 루벤스는 이 교회의 정면부와 내부의 장식 조각을 도안했다.

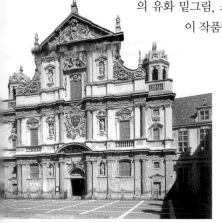

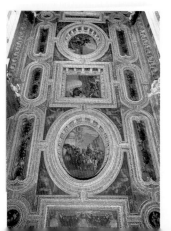

◀ 파올로 베로네세, 베네치아의 산 세바스티아노 교회의 천장, 1555~1556년. 루벤스는 티치아노, 틴토레토, 베로네세를 비롯한 베네치아의 유명한 천장화로부터 많은 영향을 받았다.

◀ 페테르 파울 루벤스, 〈솔로
몬과 사바의 여왕〉, 1620년,
런던, 코톨드 미술관.
이 그림에서 보는 것처럼 루
벤스는 원근법을 둘러싼 시각
적 규칙에 대해서 잘 알고 있
었다. 사바의 여인 아래 시종
은 원숭이와 앵무새를 들고
있으며 이 몸짓은 관람객을
사건이 일어나는 장소와 시간
으로 초대하고 있다.

▶ 페테르 파울 루벤스,
〈십자가를 세움〉, 1620년,
파리, 루브르 박물관.
루벤스는 모델을 자유롭
고 빠른 붓 터치를 사용
했지만 정묘하게 묘사하
고 있으며 여러 가지 방
식의 명암 표현에 능숙
했다.

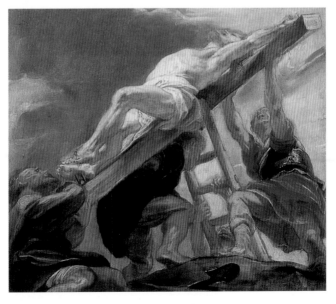

특수한 전문 회화 장르였던 동물의 묘사

안트베르펜에 있는 루벤스의 화실은 매우 큰 규모의 그림을 빠른 시간에 끊임없이 그려냈던 커다란 공방이었다. 이런 빠른 리듬에도 불구하고 루벤스는 작품의 구상과 기획, 그리고 작품이 제작되는 내용을 꼼꼼하게 관리했다. 그 결과 수많은 작품 주문이 물밀듯이 밀려들었으며 결국 유명한 다른 화가와 수많은 제자에게 같이 작업할 것을 요청했다. 루벤스가 요청한 화가는 대부분 전문 회화 장르를 다루는 화가였다. 1600년대 네덜란드와 플랑드르 지방은 풍경화, 경관화, 정물화 같이 독립된 한 장르만 그리기도 했다. 또한 각각의 장르에 다른 전문 분야가 존재했다. 예를 들면 루벤스가 구상하고 기획했던 작품 사이에서 프란스 스네이데르스의 동물 묘사를 찾을 수 있다. 이 시기에 프란스는 동물 전문 화가로 유명했다.

또 다른 예로 얀 브뢰겔은 루벤스의 종교화에 다양한 형태의 꽃 그림, 화관을 그렸다. 루벤스와 얀 브뢰겔은 젊은 시절부터 서로 잘 알고 지냈던 사이로 오랜 기간 동안 함께 그림을 그렸다. 두 화가가 함께 그린 대표적 작품으로는 1618년 그렸던 〈오감의 알레고리〉가 있다.

▲ 프란스 스네이데르스, 〈새들의 콘서트〉, 1630∼1640년, 상트페테르부르크, 에르미타슈 미술관. 예술가는 동물학자처럼 다양한 자세를 관찰했으며 구세계와 신세계의 동물을 섞어 그렸다.

▲ 프란스 스네이데르스, 〈고양이의 두상에 대한 연구〉, 1609년, 상트페테르부르크, 에르미타슈 미술관. 플랑드르 출신의 화가 루벤스는 여러 동물의 삶을 주의 깊이 연구했다.

◀ 페테르 파울 루벤스와 프란스 스네이데르스, 〈쇠사슬로 묶인 프로메테우스〉, 1612년경, 필라델피아 미술관. 루벤스는 동물 전문 화가인 프란스 스네이데르스가 그린 독수리를 제외하고는 직접 이 작품을 그렸다.

▲ **소(小) 다비트 테니르스,
〈부엌에 있는 원숭이들〉,**
1645년경, 상트페테르부르
크, 에르미타슈 미술관.

다비트는 인간을 원숭이로
바꿔 도덕적인 풍자를 표현
했다.

성 프란체스코 하비에르의 기적

1619년 루벤스는 안트베르펜의 예수회 교회를 위해서 두 점의 제단화를 그렸고 오늘날 빈 미술사 박물관에 보관되어 있다. 이 작품은 예수회의 두 주인공인 이냐시오 로욜라와 프란체스코 하비에르의 기적을 잘 설명하고 있다.

◀ 아시아에서 선교활동을 하는 동안 성 프란체스코 하비에르는 많은 기적을 행했다. 또한 수많은 이교도의 제장을 설득했다. 이 작품에서는 동양의 다른 종교에 대해서 보편적인 진실에 대한 믿음을 강조하고 있다. 르네상스 풍의 건축물 구조 아래 기둥 사이에 이교의 조각상이 신성한 빛을 받아 부서지고 있다.

▼ 베로네세로부터 루벤스는 다양하고 우아한 건축물과 인물에 대한 취향뿐만 아니라 회화적 대조와 흥미로운 민속의상에 대한 지식도 배울 수 있었다. 그렇게 해서 대리석 옆에 대조적인 검은 피부의 소년이 보인다. 이 두 제단화는 루벤스가 그린 대리석 장식 옆에 놓였다.

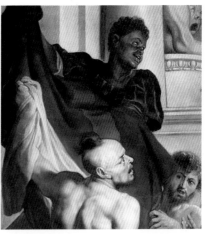

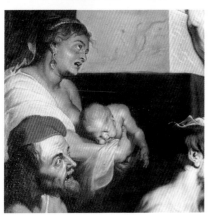

▲ 우물에 빠져 익사한 인디안 여인의 아이는 성인에 의해서 부활한다. 루벤스는 단순하게 자신의 그림으로 교회를 장식했던 것이 이니라 티치아노가 산토 스피리토 인 이솔라 교회와 파올로 베로네세가 성 세바스티아노를 가지고 작업했던 것처럼 실내 건축을 기획하고 조각을 통해서 실내를 장식하기도 했다.

▶ 여성의 얼굴 전형은 거장의 다른 작품에서 종종 관찰할 수 있다. 티치아노의 예처럼 인물과 인물 사이의 원근감은 대각선 구도를 통한 리듬감으로 강조된다.

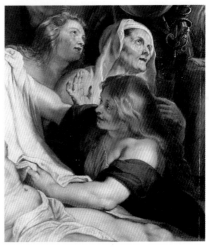

우주와 자연이 담긴 풍경

　　　베네치아의 회화에 대한 깊이 있는 이해를 통해서 루벤스는 티치아노처럼 자신의 작품의 배경에 매우 뛰어난 풍경화를 그려 넣었다. 이를 위해서 르네상스 베네치아 회화뿐 아니라 로마에서 보았던 안니발레 카라치, 폴 브릴, 아담 엘스하이머의 풍경화를 참조했다. 루벤스는 다양한 문화에 열려 있으며 북유럽의 농민을 소재로 표현한 그림을 접목했다. 종종 루벤스의 환상적인 바로크 문화를 대표하는 풍경화에 대(大) 브뢰겔의 작품에서 관찰할 수 있는 특징과 소박한 민중의 모습을 관찰할 수 있다. 1615년부터 루벤스는 여러 풍경화를 그렸으며 종종 다른 장르에 없는 독자적인 풍경그림을 그리기도 했다. 루벤스의 풍경화에는 초록빛 수목, 햇살이 스미는 구름, 따뜻한 빛이 감도는 경작지, 양떼를 모는 목동과 같은 플랑드르 지방의 모습이 자주 등장한다. 이런 모습은 1800년대 낭만주의 회화의 풍경화의 길을 예비하고 있다. 1635년 경제적으로 탄탄대로를 걷던 루벤스는 안트베르펜 남쪽의 스텐 성을 구입했다. 루벤스는 이 장소를 사랑했고 보이는 풍경을 그렸다. 그는 플랑드르의 교외 풍경에 매료되었으며 이 풍경을 배경으로 두 번째 부인을 그리기도 했다.

▲ 페테르 파울 루벤스,
〈아이네이아스의 난파〉,
1604~1605년, 베를린 회화관.
이 작품은 낭만주의적인 감정을 잘 담고 있다.

◀ 페테르 파울 루벤스,
〈폭새비 있는 풍경〉,
1635~1640년, 상트페테르부르크, 에르미타슈 미술관.
그의 시골풍경에서 루벤스는 종종 실제로 불어오는 폭풍을 관찰하고 스케치하기도 했다. 그가 그린 그림의 효과는 매우 놀랍다. 매우 빠른 붓 터치와 신선한 색채는 이 작품을 1800년대의 가장 뛰어난 풍경 화가의 작품과 비견할 만하다.

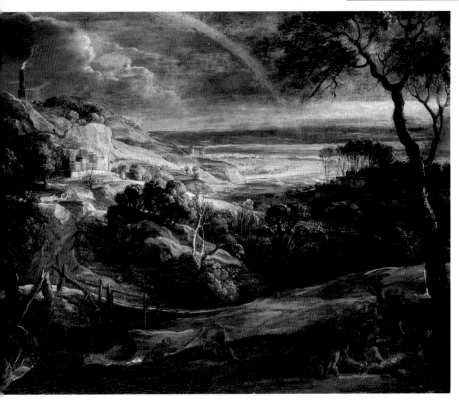

▶ 페테르 파울 루벤스,
〈스텐 성〉, 1636년경, 런던
내셔널 갤러리.
이 넓은 시골 풍경의 왼편에
루벤스가 구입한 복합적인
건물이 보인다. 농부들은 수
레를 끌고 있으며 사냥꾼은
메추라기를 노리고 있으며
안쪽에는 산딸기가 보인다.
이 모든 장면이 루벤스가 상
상한 서정적인 시골 전경이
었다.

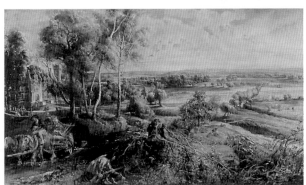

◀ 페테르 파울 루벤스,
〈라켄의 농장〉, 1618~1619
년, 런던, 왕립 컬렉션.
이 그림에는 시골의 일상이
잘 담겨있다. 평온한 시골 전
경을 두고 멀리 라켄의 마을
에 있는 작은 교회가 보인다.

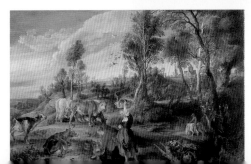

이국 사람의 얼굴 표정

다양하고 이국적인 느낌의 신기한 무역품을 실은 동인도 회사의 배가 저지대 국가에 입항했다. 르네상스에서 바로크 시대로 들어가면서 네덜란드와 플랑드르의 항구는 새로운 식물과 동물이 등장하는 백과사전이었으며 늘 새롭고 흥미로운 지식이 도착하는 보고였다. 배가 입항할 때마다 사람들은 새로운 것을 보고 좋아했고 수완 좋은 상인들은 큰돈을 벌었다. 입항하는 배에선 유럽에서 차와 담배, 같이 애호가가 늘어가던 소모품 외에도 도자기 같은 귀중품과 타지에서 온 이국적인 사람을 만날 수 있었다. 이미 당시에 지중해 세계는 무어인의 존재를 알고 교류했고 북유럽과 중부 유럽에서도 신대륙에서 온 사람을 만날 수 있었다. 화가들이 동방박사를 묘사할 때 종종 흑인의 왕이 등장했고 이는 유럽의 그림에서 쉽게 접할 수 있는 도상이었다. 루벤스가 살아가던 시대에 이국 사람들은 새로운 예술 표현의 소재가 되었다. 아프리카, 인도에서 많은 노예가 끌려왔고 저지방 국가의 화가는 새로운 관점으로 이들의 행동과 표정을 묘사할 수 있었다.

▼ 페테르 파울 루벤스, 〈흑인을 위한 네 장의 두상 연구〉, 1617년경, 로스앤젤레스, 폴 게티 뮤지엄.
흑인의 표정과 얼굴에 대한 연구는 직접 보고 그린 것이며 여러 주제의 고유한 회화적 표현을 발전시킬 수 있었다. 종종 그랬던 것처럼 루벤스는 신체적 특징, 입술 그리고 외부적 특성에서 비롯되는 이미지의 회화적 가치를 매우 높이 평가했다.

◀ 디에고 벨라스케스, 〈후안 데 파레하〉, 1650년경, 뉴욕, 메트로폴리탄 미술관.
벨라스케스는 말을 돌보는 자신의 시종인 후안 데 파레하의 초상화를 매우 사실적으로 그렸다. 이 작품에서 인류학적이고 민속적인 어떤 관심도 관찰할 수 없다. 이 인물은 마치 매우 고귀한 귀족처럼 묘사되어 있으며 매우 엄격한 고전 예술의 특징을 지니고 있으며 내부적으로 자신의 고유한 아름다움을 담고 있다.

▶ 렘브란트 반 레인, 〈두 흑인〉, 1661년, 헤이그, 마우리츠하위스.
렘브란트는 신체적 특징을 포착해서 묘사하는 것에 머무르지 않고 암스테르담의 항구에서 내리는 흑인들이 크게 뜬 눈에서 읽을 수 있는 것처럼 두려움이라는 감정을 묘사했다.

77

지옥으로 추락하는 죄인들

　　　　　루벤스는 1619년경에 이 작품을 그렸고 현재 뮌헨에 있는 알테 피나코테크에 소장되어 있다. 루벤스는 같은 미술관에 보관된 〈대(大) 최후의 심판〉과 〈소(小) 최후의 심판〉과 함께 마술 같은 이미지를 시각적 환영으로 펼쳐 놓았다.

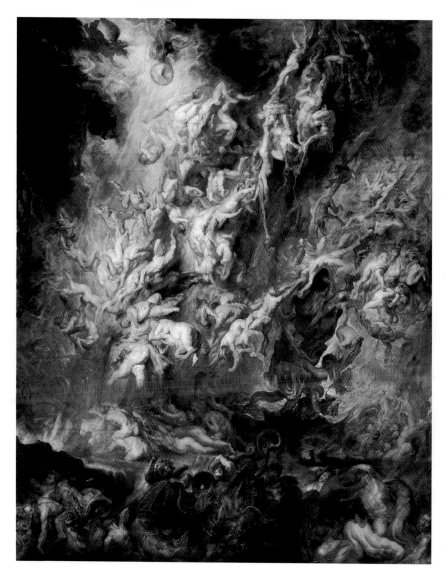

◀ 천군을 이끄는 수장은 대천사 미카엘로 죄인을 지옥에 밀어 넣고 있으며 신성한 빛으로 반짝이는 방패로 방어하고 있다. 반란을 일으킨 천사들은 떨어져 악마가 되어 어둠의 심연에 떨어지는 남녀를 받아들여 두려움을 불러 일으키고 있다.

▼ 단테의 신곡처럼 죄인은 맹수와 같은 난폭한 피조물 사이로 떨어지고 있다. 떨어지고 있는 죄인의 신체는 미카엘 대천사의 방패로부터 반사되는 빛을 받고 있으며 그로테스크한 죄인의 얼굴은 공포에 질려 있다. 이 도상은 성 마태 복음서와 성 요한의 묵시록에서 다루고 있는 내용에 바탕을 두고 있다.

▼ 죄인의 육체, 악마와 환상적 피조물은 루벤스가 자신의 해부학적인 지식을 매우 잘 알고 있었다는 사실을 알려준다. 이들은 여러 각도에서 다양한 몸짓을 하고 있다.

▲ 그림의 아래 부분에서 용과 맹수가 죄인을 씹어 삼키고 있다. 이러한 동물들은 중요한 죄의 항복을 상징적으로 표현하고 있다. 분노는 사자로, 위선은 뱀의 모습으로, 그리고 짖는 개의 모습으로 표현되어 있다. 이 모든 작품은 단테의 지옥의 모습을 연상시킨다.

루벤스의 불꽃같은 정열과 그림 작업

▼ 페테르 파울 루벤스,
〈유노와 아르고스〉,
1610~1611년, 쾰른, 발라프
리하르츠 미술관.
루벤스가 이탈리아의 여러
거장과 작품을 알고 있었
음은 의심할 여지가 없다.
아르고스의 잘린 신체는
미켈란젤로와 고대 조각상
에 대한 연구를 보여준다.
부드러운 천의 묘사와 여
신을 상징하는 붉은 색은
베로네세와 틴토레토의 작
품과 매우 유사하다.

안트베르펜에 돌아온 이 후 10년 동안 루벤스는 외교관으로 활동한 동시에 화가로서 놀랄만한 경력을 쌓았다. 라이벌이 없을 정도로 유럽의 여러 국가에서 작품 주문을 받았고 빠른 속도로 유명 인사가 되었다. 루벤스의 명성 뒤에는 이탈리아에서 배웠던 다양한 문화 예술에 대한 지식과 자신감 넘치는 붓 터치, 열정이 놓여 있었다. 반세기 후 이탈리아의 저명한 미술 비평가이자 이론가 피에트로 벨로리는 루벤스의 작업을 '신들린 붓놀림'이라고 설명했다. 이탈리아를 여행한 후 루벤스의 작업은 이미 바로크의 취향을 보여주고 있다. 그의 작품은 수사학적이고 극적인 동세, 빛을 묘사하는 방법, 뛰어난 대상의 양감 표현으로 가득 차 있다. 이런 점에서 루벤스는 잔 로렌초 베르니니, 피에트로 다 코르토나와 같은 로마 바로크 거장의 길을 예비하고 있다. 한편 많은 작품을 완성하기 위해서 루벤스는 자신의 생활원칙을 가졌다. 그는 매일 아침 4시에 일어나 미사를 드렸고 오후 5시까지 쉬지 않고 일했다. 루벤스는 자신에게 주어진 하루하루를 새로운 그림을 그리며 채워나갔던 것이다.

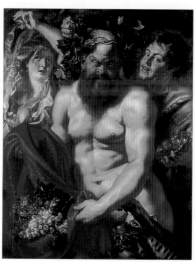

▶ 페테르 파울 루벤스,
〈주신〉, 1612~1614년, 제
노바, 팔라초 두라초 팔라
비치니.
터질듯 과장된 신체와 만
저질 듯한 영혼, 그리고 이
그림에 등장하는 정물은
매우 아름다운 조화를 이
루고 있다. 이 정물화는 매
우 놀라운 사실성을 지니
고 있으며 루벤스가 직접
그린 것이다

◀ 페테르 파울 루벤스,
〈멧돼지 사냥〉, 1616년경,
드레스덴 미술관.
이는 루벤스가 매우 뛰어
난 화가였다는 사실을 보
여주는 실례로 배경에 있
는 숲은 현실의 대상을 직
접 보고 그린 것이다. 반면
에 루벤스는 전경에 있는
사냥 장면을 상상해서 그
렸다.

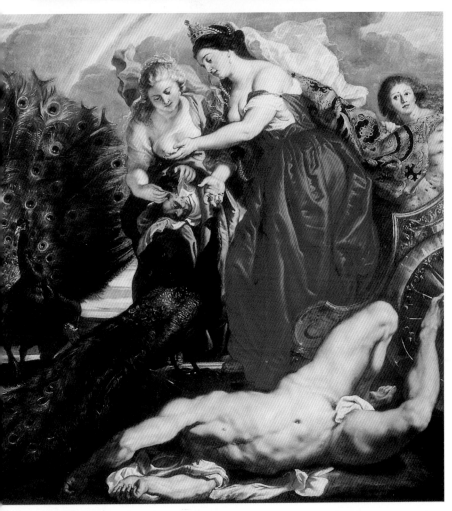

페테르 파울 루벤스, 〈앙리 4세에게 마리 드 메디시스의 초상화를 보여줌〉(일부), 1622~1625년, 루브르 박물관

신이 되어버린 여왕 마리 드 메디시스의 일생

1621년 스페인과 네덜란드 북부 제주의 12년 휴전 협정은 끝났고 프랑스와 영국이 이 상황을 놓고 대립했다. 루벤스의 외교적 수완은 12년이 지나 영향력을 상실했지만 이 협정을 계기로 루벤스는 국제적으로 잘 알려진 화가가 되었다. 루벤스의 외교적 수완을 높게 평가한 여러 나라의 왕이 루벤스에게 작품을 주문했고 평화를 위해 중재를 부탁하곤 했다. 1622년 마리 드 메디시스는 루벤스를 파리로 초빙했고 룩셈부르크 궁전을 장식하기 위해 자신의 삶을 다룬 21점의 작품을 주문했다. 1610년 앙리 4세가 죽자 마리는 아들 루이 13세의 섭정이 되었다. 1620년 리슐리외 추기경에 의해 정치에서 제외되었지만 시간이 흐르면서 다시 왕권을 확립했다. 즉, 마리 드 메디시스는 정치적 권력을 회복하는 과정에서 여왕이자 왕의 어머니인 자신의 모습을 강조하려는 의도로 이 연작을 루벤스에게 주문한 것이다. 이 기념비적인 연작은 거장에게도 매우 흥미로운 기획이었으며 약 3년간 수많은 조수와 함께 작업했다. 매우 화려한 의상과 여러 신화적 인물을 그리면서 루벤스는 프랑스를 위한 행운처럼 마리 드 메디시스가 중심이 되었던 정부를 강조했다. 연작의 여러 이야기에서 여왕은 신성한 신의 보호를 받으며 신들은 그녀를 일깨우고 행동하도록 충고하고 있다.

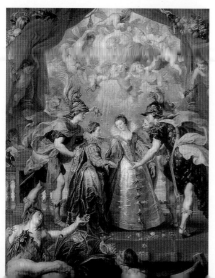

▶ 페테르 파울 루벤스, 〈마리 드 메디시스와 앙리 4세의 결혼 서약〉, 1622~1625년, 파리, 루브르 박물관.
곤차 가문의 빈첸초 1세를 따라 루벤스는 1600년에 피렌체에서 열린 이 결혼식에 참석할 수 있었다. 화가는 이 시기에 약 오십 세 정도 되었지만 머리카락이 많은 젊은 시절의 모습을 그려 넣었다. 화가는 신부의 뒤편에 십자가를 들고 서 있다.

◀ 페테르 파울 루벤스, 〈공주의 교환〉, 1622~1625년, 파리, 루브르 박물관.
이 그림은 스페인의 14살 된 안나 공주와 루이 13세의 결혼, 그리고 13살의 부르봉 왕조의 이사벨라 공주와 미래에 스페인 왕이 될 펠리페 4세의 결혼을 소재로 그린 작품이다.

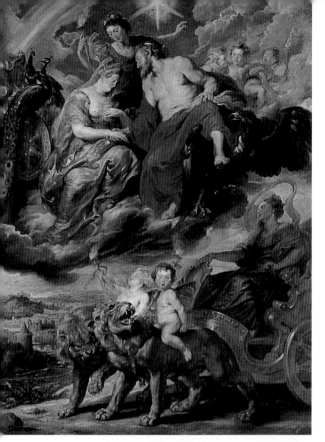

◀ 페테르 파울 루벤스, 〈리옹에서 마리 드 메디시스가 앙리 4세를 만나는 장면〉,
1622~1625년, 파리, 루브르 박물관.
화가는 이 두 사람의 만남을 신화적인 요소에 비유해서 묘사하고 있다. 제우스의 옷을 입고 있는 앙리 4세와 결혼을 주관하고 여신의 여왕인 유노의 옷을 입고 있는 마리아가 보인다. 아래편에는 리옹을 상징하는 여인이 두 마리의 사자와 함께 표현되어 있다. 사자를 그려 넣은 이유는 도시의 이름에서 유래한다.

▼ 페테르 파울 루벤스, 〈마리 드 메디시스 섭정 하의 행복〉,
1625년, 파리, 루브르 박물관.
이 작품은 루벤스가 안트베르펜에서 그린 다른 작품과는 달리 룩셈부르크 궁전에서 직접 그린 것이다. 여왕은 손에 저울을 들고 있는데 이는 신중함과 공정함의 상징이다.

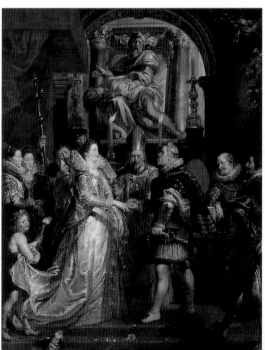

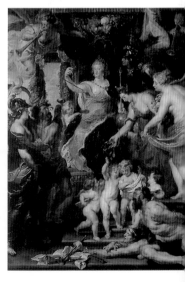

85

마르세유 항구에 도착하는
마리 드 메디시스

루벤스는 1622년부터 1626년까지 마리 드 메디시스의 삶을 다룬 21점의 연작을 룩셈부르크 궁전을 위해서 그렸다. 룩셈부르크 궁전은 나폴레옹이 지배했을 때 상원의 역할을 하기도 했던 곳이다. 후에 이 작품은 1900년에 이 작품을 위한 독립적인 공간을 기획하고 실현한 루브르 박물관으로 옮겨졌다.

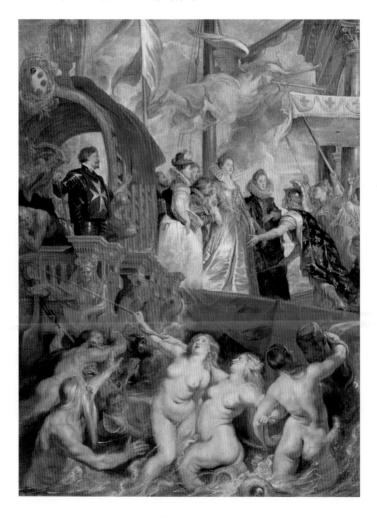

▼ 화려한 메디치 가문의 배가 막 도착했고 앙리 4세의 신부 마리 드 메디스(마리아 데 메디치)가 처음으로 프랑스에 발을 내딛고 있다. 의인화된 프랑스와 마르실리아가 신부를 환영하고 있다. 이 작품의 색채, 자신감 넘치는 붓터치는 루벤스 회화의 특징적인 면이다.

▲ 루벤스는 마리아를 여신처럼 묘사하지 않고 여신의 보호를 받고 있는 인물로 그리고 있다. 이러한 방식으로 부정적인 비평을 받을 수 있는 가능성을 미연에 방지했다.

▼ 사이렌은 루벤스가 그린 가장 생기 있고 감각적인 육체를 지니고 있다. 매우 건강해 보이는 신체와 동작은 파도와 어울려서 그림에 리듬감을 부여하고 있다. 들라크루아는 이 그림을 보고 루벤스가 고안한 아름다움과 예술가의 창조력에 경탄을 금치 못했다.

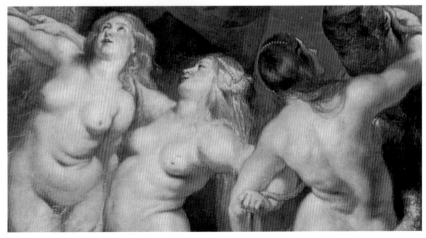

이탈리아에 대한 기억: 제노바의 건축물

PALAZZI
MODERNI
DI
GENOVA
RACCOLTI
E
DESIGNATI
DA
PIETRO PAOLO
RVBENS

IN ANVERSA.
Appresso GIACOMO MEVRSIO.
ANNO M.DC.LII.

▲ 『페테르 파울 루벤스
가 모으고 스케치한 제노
바의 근대 건물』, 속표지,
1652년, 제노바 대학 도
서관.
이 책의 두 번째 판은 안
트베르펜에서 1652년 이
후에 출판되었다.

1622년 루벤스는 안트베르펜에서 『페테르 파울 루벤스에 의해서 스케치되고 모은 제노바의 근대적 건축물』이라는 책을 출판했다. 세기 초 제노바에서 지내며 그는 고국에 추천할 만한 다양한 건축적인 모델을 관찰했다. 이 책을 쓴 루벤스의 목적은 사유 건축물을 다양하고 아름다우며 편의를 갖춘 여러 건축물의 실례를 통해서 발전시켜나가기 위한 것이었다. 루벤스는 이탈리아의 건축물을 '그리스와 로마의 고전적인 규칙을 적용해서 얻은 진정한 대칭성을 지닌' 건축물로 설명하고 있다. 이는 화가 자신이 와퍼에 있는 자신의 집을 지으면서 적용한 규범을 담고 있기도 하다. 하지만 루벤스가 세부적으로 정교한 많은 건축적인 실례를 언제 모았는지 아직 수수께끼로 남아있다. 아마도 그는 제노바의 여러 건축물을 선택했으며 개인적으로 스케치하기도 했고 안트베르펜에서 제노바의 건축물 도면을 받아보기도 했던 것으로 추정된다. 그렇게 해서 판화가는 조금씩 작업해나갈 수 있었던 것으로 보인다. 두 권으로 편찬된 139점의 건축물을 다룬 판화는 당시 거주 문화를 이해하기 위한 매우 중요한 자료로 남아있다.

▶ 〈팔라초 캄파넬라,
팔라초 포데스타, 팔라초
팔라비치노(후에 팔라초
라이퍼) 팔라초 델라 ㅍ
레페투라〉, 판화, 런던 리
바 도서관 스케치 컬렉션.
이 책의 첫 번째 판본에
서 루벤스의 의도에 따라
건물들은 알파벳순으로
정리되어 있다. 종종 이
건물들은 주인이 바뀌기
도 했으며 이에 따라 건물
의 이름이 변하기도 한다.

◀ 조반니 로렌초 귀도
티, 〈누오바 스트라다 가
의 전경〉, 1769년, 판화,
제노바, 시청 지적과 컬
렉션.
대부분의 새로운 건축물
은 오늘날 가리발디 가
인 누오바 스트라다 가
에서 만나 볼 수 있다.
이는 매우 중요한 가문
의 아름다운 거주지를
위해 1500년대 중반에
기획된 도로이다.

▲ 코르넬리스 데 바엘, 제노
바, 〈사르자노 광장의 이상적
경관〉, 1620년경, 개인 소장.
안트베르펜의 화가는 1613년

에 제노바로 이사했고 이곳에
서 도시를 방문하는 플랑드르
화가들이 만나 보아야하는 중
요한 인물이 되었다.

루벤스와 우정을 나눈 장군: 암브로지오 스피놀라

루벤스와 제노바의 암브로지오 스피놀라(1569~1630)사이의 우정은 문화 예술, 반세기 가량 지속된 전쟁으로 저지대 국가의 평화에 대한 정책과 전쟁에 많은 영향을 끼쳤다. 12년 휴전 협정이 끝나고 알베르트 대공이 1621년에 죽은 후에 이사벨라 대공비를 위해서 일했던 스피놀라와 루벤스는 더 이상 전쟁이 일어나지 않도록 하기 위해서 할 수 있는 모든 일을 다 했다. 이 시기에 루벤스는 이사벨라 대공비의 염원이기도 했던 평화를 위해서 외교 활동을 했다. 또한 루벤스가 파리에 있는 마리 드 메디시스를 만나러 갔던 것도 1630년까지 지속된 외교적 임무에 속했다. 한편 스페인 군대를 통솔하던 암브로지오 스피놀라는 1603년 오스텐트를 점령한 후에 약 20년간 알베르트 대공과 이사벨라 대공비를 정치적으로 군사적으로 지지했다. 1625년 그는 군인으로 가장 영광스러운 순간을 맞이하게 되었다. 그것은 브레멘을 점령한 사건으로 군사적 의미를 넘어 스페인과 네덜란드 사이의 관계를 재정립하는 매우 중요한 의미가 있는 사건이다. 30년 전쟁의 와중에 신교와 구교의 승리와 패배는 여러 국가들 사이의 관계를 쉽없이 바꿔놓곤 했다. 이 승리를 기념하기 위해서 스페인의 펠리페 4세는 벨라스케스에게 〈브레멘의 항복〉이라는 그림을 주문했고 이 그림에서 암브로지오 스피놀라는 막 그가 정복한 도시의 열쇠를 건네받고 있다.

▶ 페테르 파울 루벤스, 〈암브로지오 스피놀라의 초상〉, 1625년, 프라하 국립 미술관.
이 초상화는 플랑드르와 제노바 풍의 초상화 전통이 조화를 잘 이루고 있으며 평화에 대한 염원이 담겨있다. 이 그림은 루벤스가 실제로 보고 그린 스케치에 바탕을 두고 있다. 2년 후인 1627년에 스페인 궁전에서 일어난 정치적 음모로 장군은 플랑드르 지방을 떠나 마드리드로 가야했다.

▼ 디에고 벨라스케스, 〈항복하는 브레멘〉, 1634~1635년, 마드리드 프라도 미술관.
이 작품은 브레멘이 항복하고 십년 후에 마드리드의 부앤 레티로의 커다란 거실을 장식하기 위해서 그려졌다.

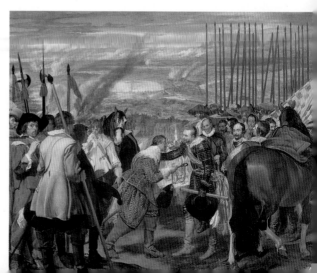

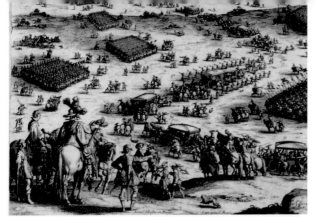

◄ 자크 칼로, 〈브레멘의
포위 공격〉, 1625~1628
년, 판화, 마드리드 국립
도서관.
섭정이던 이사벨라 대공
비는 한 인쇄본 연작에서
네덜란드에서의 승리를
기념하기 위한 판화 제작
을 주문했다.

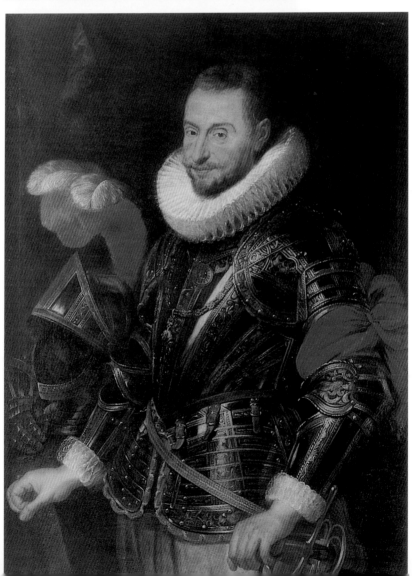

페르세우스와 안드로메다

1622년에 그린 이 그림은 상트페테르부르크의 에르미타슈 미술관에 있다. 루벤스는 여러 번 이 주제를 다루었으며 신격화된 영웅의 모습이나 슬픈 사랑의 노래를 잘 묘사하고 있다.

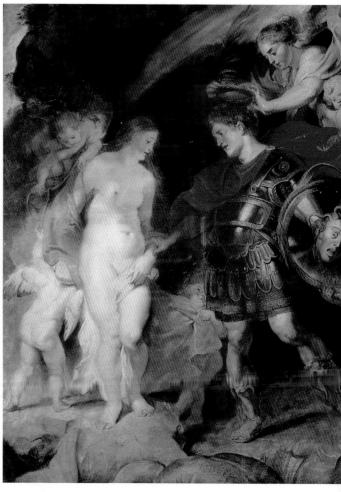

◀ 안드로메다는 포세이돈의 화를 가라앉히기 위해서 희생제물이 되었다가 바다의 괴물을 물리쳤던 페르세우스에 의해서 구출되었고 후에 그의 아내가 된다. 안드로메다의 신체는 매우 부드러운 붓의 터치와 명암 표현을 통해 빛나고 있다.

◀ 루벤스는 매우 뛰어난 색채의 향연을 펼치고 있다. 색채, 리듬, 동세, 인물의 몸짓이 어울려 관객을 지성과 감각의 세계로 이끌고 있다.

▲ 신화에서 페르세우스가 죽인 메두사의 얼굴을 보는 사람은 돌로 변한다. 페르세우스는 메두사의 머리를 영웅의 방패에 달아놓았다. 루벤스는 넓은 붓 터치를 사용해서 메두사의 얼굴을 금속 표면처럼 차갑게 묘사하고 있다.

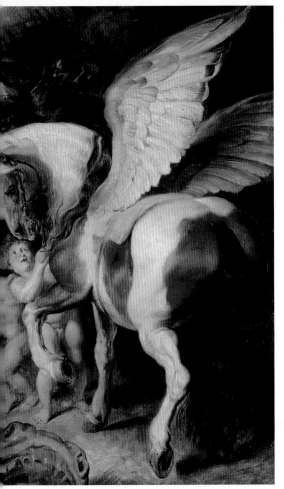

▶ 큐피드가 아직도 땅을 구르고 있는 말 페가수스를 진정시키고 있다. 페가수스는 메두사의 피에서 태어났으며 페르세우스를 태우고 절벽에 매달린 안드로메다를 구출할 수 있게 도와주었다. 안드로메다의 묶인 팔을 풀어주고 있는 큐피드는 두 젊은이의 사랑과 미래의 결혼을 암시한다.

동판화에 대한 연구

1619년 루벤스는 알베르트 대공과 이사벨라 대공비를 자신의 후원자로 만들 수 있었고 프랑스의 왕으로부터는 자신의 작품을 인쇄물로 제작할 수 있는 특권을 받았다. 얼마 후에는 네덜란드의 북부 연합으로부터도 동일한 권리를 받았다. 이 공식적인 특권 속에서 자신의 수준 높은 작품을 다시 제작하고 예술 시장에 자신의 작품을 쉽게 알릴 수 있었다. 오늘날의 잣대로 이 시기의 판화가 상업적으로 어떤 의미를 가지고 있는가를 상상하기는 매우 힘들지만 당시에는 유럽 전역에 자신의 작품을 알릴 수 있는 매우 중요한 도구였다. 루벤스는 몇 번에 걸쳐 판화기법을 실험하고 제작해보았지만 그의 작품은 전문 판화가의 작품과 비교된다. 하지만 자신의 작품 중에서 어떤 작품이 판화에 더 어울리는지 그리고 자신이 만들어낸 인물을 어떻게 표현할 수 있는지 알게 되었다. 그렇게 해서 그는 자신의 작품을 찍어낼 수 있는 권리를 요구했던 것이고 당시의 안트베르펜에서 젊은 시절부터 판화작업을 해오던 코르넬리스 갈레와 루벤스는 젊은 시절 루벤스의 작품을 판화로 제작했지만 이중 몇 점은 소실되어 전해오지 않는다. 하지만 자신의 걸작에 대한 세심한 관리와 제작은 자신의 창조성에 대한 권한을 보존하기 위해서 결정한 것이다.

◀ **피터 클라스존, 〈멧돼지 사냥〉**, 1642년, 에칭, 로마, 국립 그래픽 보관소, 국립 인쇄 진열실.
이 그림의 하단에는 화가와 판화가의 서명과 라틴어 문구가 쓰여 있다. 이는 1616년 그린 작품을 복사한 것으로 후에 1648년 레오폴드 빌헬름 대공에게 팔렸다.

▼ **크리스토펠 예거, 〈사랑의 정원〉**, 1632~1633년경, 목판화, 로마, 국립 그래픽 보관소, 국립 인쇄 진열실.
나무판에 새긴 이 커다란 판화는 오늘날 프라도에 보관되어 있다. 이 작품에서 루벤스는 자신의 두 번째 부인인 헬레나 푸르망을 안고 있는 자신의 자화상을 그려 넣었다. 이 두 연인은 줄리오 로마노가 즐겨 그렸던 고전 건축물로 장식된 정원을 산책하고 있다.

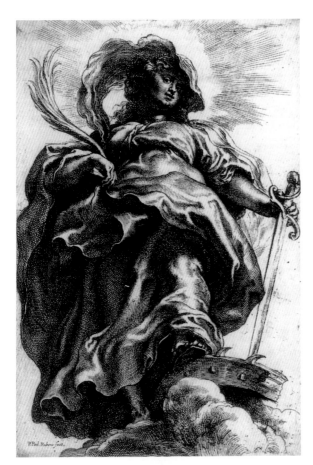

◀ 페테르 파울 루벤스, 〈알렉산드리아의 성녀 카테리나〉, 1620~1621(?)년, 에칭, 로마, 국립 그래픽 보관소, 국립 인쇄 진열실.
이 작품은 루벤스가 직접 새긴 유일한 판화 작품으로 남아있다. 루벤스가 작업한 이후에 루카스 보르스테르만이 세각 도구로 정리한 것이다. 이 인물의 모습은 루벤스가 안트베르펜의 예수회 교회 천장을 장식하기 위해서 그렸던 현재 소실된 작품에서 복사한 것이다.

▼ 대(大) 루카스 보르스테르만, 〈아마존 전사의 전투〉, 1623년, 국립 그래픽 보관소, 국립 인쇄 진열실.
루벤스의 작품을 복사한 판화 중에서 가장 아름다운 작품으로 1615년에서 1618년에 그려진 그림을 복사했던 것으로 오늘날에는 뮌헨의 알테 피나코테크에 보관되어 있다. 원작에서 매우 역동적인 동세를 표현하고 있고 대기, 물, 전투에 임하는 신체들이 뒤섞여 있다.

제노바의 반다이크

안톤 반다이크(1599~1641)는 제노바 공화국이 경제적·문화적으로 번영하던 시기에 이 도시에 도착했다. 루벤스는 반다이크에게 여행을 위한 말과 함께 이탈리아에 있는 동료 화가와 예술품 수집가에게 소개장을 써주었다. 거장의 공방에서 그림을 배웠던 22살의 젊은 화가 반다이크는 안트베르펜을 떠나 1621년부터 1627년까지 이탈리아에서 생활했고 이중에서 4년 동안 제노바에서 살았다. 이곳에서 그는 귀족들의 초상화를 그렸다. 사실 그는 귀족들로부터 초상화를 그려달라는 주문을 끊임없이 받았다. 우아하고 풍부한 반다이크의 회화적 특징은 해양 공화국의 귀족들에게 매우 이상적인 초상화로 받아들여졌다. 반다이크는 귀족이 살던 팔라초의 실내를 배경으로 여러 점의 그림을 그렸다. 귀족의 건축물은 주로 16세기에 건설된 스트라다 누오바 가를 중심으로 지어졌으며 언덕 위로 정원과 테라스가 펼쳐지곤 했다. 귀족이 입고 있는 의상은 그림의 위편에서 아래쪽으로 흘러내리는 붉은 커튼에 의해서 강조되어 있으며 인물의 동세를 생동감 있게 전달해주는 배경이 된다. 반 다이크는 레이스, 벨벳과 모피 느낌을 잘 표현한 공식 초상화를 비롯한 다른 여러 작품에서 동일한 구도를 자주 실험했다. 반다이크의 작품 모델은 루벤스가 그린 제노바의 전신 초상화와 고전 건축 장식이 보이는 작품, 그리고 자신이 좋아하고 모방했던 티치아노의 초상화였다

▲ 안톤 반 다이크, 〈엘레나 그리말디 카타네오〉, 1622년, 워싱턴 내셔널 갤러리.
이 부드럽고 섬세한 초상화에서 화가는 인물의 영혼과 아름다운 자연의 풍경을 완벽하게 조화시켰다.

◀◀ 안톤 반 다이크와 얀 후스, 〈파올리나 아도르노 브리뇰레-살레〉, 1627년, 제노바, 팔라초 로소 갤러리.
오른손에 들고 있는 장미꽃처럼 아름다운 여인의 머리를 장식하고 있는 앵무새의 깃은 외적인 아름다움의 쇠퇴라는 상징적인 의미를 지니고 있다.

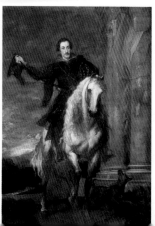

◀ 안톤 반 다이크, 〈말을 타고 있는 안톤 줄리오 브리뇰레-살레〉, 1627년, 제노바, 팔라초 로소 갤러리.
이 기마 초상은 군대의 승리를 예찬하는 장면이 아니라 당대에 삶의 양식을 지배하던 사회적 위상을 표현하고 있다.

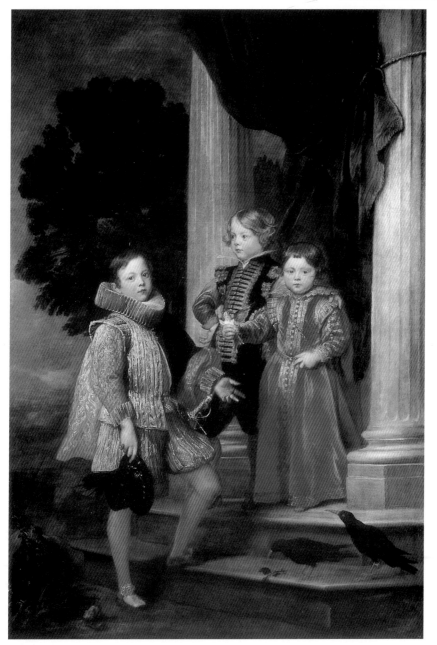

▲ **안톤 반 다이크, 〈데 프
랑키 가족의 세 아이들〉,**
1625~1627년, 런던 내셔
널 갤러리.

반 다이크는 어린아이의
초상을 어른들의 모습을
축소하지 않고 생기 있고
장난스러우며 영민하게 그

려냈다. 전형적인 자세와
의상은 아이들의 시선을
통해서 전혀 다른 모습으
로 다가온다.

밀짚모자

　　　　　　이 그림의 전통적인 제목은 그림 속의 주인공 모습과 다르다. 여인이 쓰고 있는 모자는 밀짚으로 만든 것이 아니라 모피와 타조 털로 만들었다. 아마도 이는 불어 제목을 번역하는 과정에서 실수했던 것으로 보인다. 루벤스는 이 작품을 1622년경에 그렸으며 오늘날 런던 내셔널 갤러리에서 만날 수 있다.

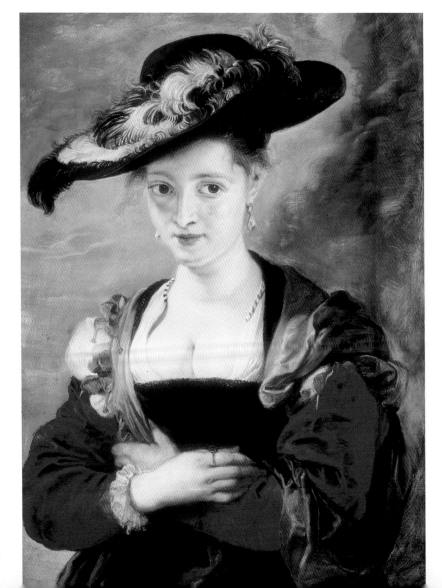

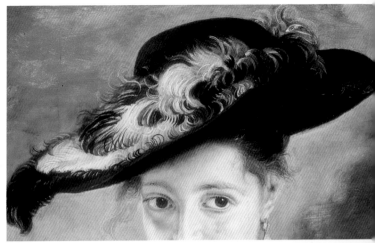

▶ 머리에 쓰고 있는 모자로 인해서 생긴 그림자는 얼굴에 드리운 그림자와 따뜻한 피부색의 대비를 만들어낸다. 매우 빠르고 자유로운 묘사로 모자의 깃털을 매우 부드럽게 그려내고 있다. 이 여자아이는 여러 가능성이 있기는 하지만 아마도 1630년에 결혼한 두 번째 부인 헬레나 푸르망의 여동생인 쉬잔 푸르망으로 추정된다.

▶ 페테르 파울 루벤스, 〈목동의 의상을 입고 있는 쉬잔 푸르망〉, 1622년 경, 개인 소장.
이 초상화에서 루벤스는 매우 영리하고 교양 있는 여자 아이에 대한 호감을 드러냈다. 또한 다른 한편으로 이 초상화는 루벤스와 푸르망 가족 사이의 교유를 증명한다. 태양이 모자를 통과하고 있으며 이는 빛의 굴절로 인한 따뜻한 색을 만들어내고 있다.

▲ 이 초상화에서 소녀는 하늘의 푸른색과 소매의 붉은 색의 대비 사이에서 느껴지는 숨결 속에 두근거리는 영혼을 가지고 살아가고 있는 듯하다. 티치아노의 작품을 둘러싼 기억은 루벤스의 회화에서 다시 태어난다. 루벤스는 작품에 인물의 삶과 열기를 채워 넣었다.

▶ 아마도 이 작품은 아널드 룬덴과의 결혼을 기념해 그린 초상화로 추정된다. 모자와 어깨에 걸친 벨벳 천, 그리고 팔짱낀 팔의 위치를 통해서 대각선 구도가 강조되어 있다. 애정을 가지고 있던 가족이었던 모델을 둘러싼 화가의 경쾌한 즐거움이 느껴지는 작품이다.

마드리드와 런던에 간 대사

사랑하는 부인 이사벨라가 페스트로 죽고 나자(1626년) 루벤스는 매우 깊이 좌절했다. 자신의 고통을 치유하기 위해서 그는 새롭고 매우 복잡한 외교적 임무를 받아들였으며 1626년부터 1630년까지 프랑스, 네덜란드, 스페인, 그리고 영국을 오가며 외교활동을 수행했다. 30년 전쟁으로 유럽은 피로 물들었고 평화를 위해서 이사벨라 대공비의 명을 받아 스페인과 영국을 중심으로 형성된 연합을 중재했다. 루벤스의 화가이자 외교관으로서의 독립적인 입장 때문에, 즉 특정 궁전이나 정치적 세력에서 독립적이었고 평화를 염원하는 진실함으로 그는 여러 궁전으로부터 신임을 받았으며 섬세하게 궁전 사이에서 중재를 시도할 수 있었다. 1627년 네덜란드에서 그는 왕과 직접 접견하기 전에 예비 논의를 했다. 1628년 그는 마드리드로 가서 그림을 그릴 수 있었다. 왕이 준비해준 작업실에서 그는 왕실 컬렉션에 있는 티치아노의 작품들을 보고 그릴 수 있었다. 이곳에서 그는 자신보다 스무 살이나 어린 벨라스케스를 만났던 것으로 보인다. 1629년 그는 런던에 도착해서 찰스 1세의 궁전에서 9개월을 보냈고 찰스 1세는 예술 애호가였기 때문에 루벤스에게 화이트홀을 위한 기획을 부탁했다. 1630년에 결국 스페인과 영국 사이에 평화협정이 맺어졌다. 이는 루벤스의 외교적 임무의 성과였으며 이 협정이 맺어진 후에 안트베르펜으로 돌아왔다.

▶ 페테르 파울 루벤스, 〈전쟁의 신 마르스로부터 평화를 수호하는 미네르바 여신〉, 1629~1630년, 런던 내셔널 갤러리.
런던으로 출발하기 전에 루벤스는 이 작품을 찰스 1세에게 선물했다. 이 그림의 주제는 루벤스가 평화의 사자로서 완수해야할 책임을 표현하고 있다. 전쟁의 신은 지혜의 여신인 미네르바에 의해서 잡혔으며 평화의 여신은 풍요의 신인 플루톤에게 수유하려 하고 있다. 왼편 아래쪽에는 사티로스가 번영의 과일을 따고 있다.

◀ 페테르 파울 루벤스, 〈토머스 하워드, 아룬델의 두 번째 백작〉, 1629~1630년, 보스턴, 이사벨라 스튜어트 가드너 미술관.
찰스 1세의 대사이자 영국 대령이었던 백작은 고전 예술품을 수집했을 뿐만 아니라 예술 후원자이기도 했다.

▲ 페테르 파울 루벤스, 〈저비어 가족〉, 1630년경, 워싱턴 내셔널 갤러리,

발다사르 저비어는 영국인으로 루벤스가 런던에 머무는 동안 요크 하우스에서 루벤스를 접대했다. 루벤스는 그의 아내와 아이들을 초상화로 그려서 선물했다.

▲ 페테르 파울 루벤스, 〈펠리페 2세의 기마상〉, 1628년, 마드리드 프라도 미술관.

루벤스는 티치아노가 그린 〈카를 5세의 기마상〉에서 많은 영향을 받았다.

티치아노 vs 루벤스

이탈리아의 베네치아, 로마와 스페인의 마드리드(1628~1629)를 여행하는 동안 루벤스는 종종 티치아노에 비교되곤 했다. 루벤스의 회화적 특징은 이전의 여러 회화적 전통에 바탕을 두고 발전했으며 이중에서 루벤스가 사용한 생동감 넘치는 색채는 티치아노의 작품을 보고 배웠던 것이다. 루벤스의 환상적인 색채로 인해서 많은 사람들은 티치아노의 작품과 루벤스의 작품을 비교했고 플랑드르의 거장 루벤스는 유럽 왕실의 가장 뛰어난 수집품을 볼 때마다 위대한 화가 티치아노의 환영과 끊임없이 경쟁해야 했다. 루벤스의 복사화는 단순히 아카데믹한 모사본이 아니라 경쟁적인 의도도 포함되어 있다. 무엇보다도 루벤스는 티치아노와 경쟁하고 싶어 했다. 그는 티치아노의 작품에서 가장 뛰어난 기법, 즉 스케치에 갇히지 않은 자유로운 붓의 터치에 바탕을 둔 풍부한 색채에 도전장을 냈다. 하지만 다른 측면에서 루벤스는 티치아노의 회화적 특성에 관심을 가졌을 뿐 아니라 이 베네치아 화가가 공방을 운영했던 능력과 삶의 방식을 경외했던 것으로 보인다. 예술의 도시 베네치아에서 티치아노의 경우 라파엘로가 요구했던 화가의 사회적 지위에서 더 나아가 르네상스 문학가와 화가는 동일한 사회적 지위를 가지고 있었다. 루벤스 역시 화가의 사회적 지위가 문학작가, 금 세공사, 외교관과 다르지 않다고 여겼다.

▶ 페테르 파울 루벤스, 〈디아나와 칼리스토〉, 1628~1629년, 개인 소장. 루벤스는 이 작품에서 베네치아의 회화적 특징과 미켈란젤로가 주도한 그리스 로마 고전 미술의 전통을 종합했다. 선이 강하고 양감이 풍부한 루벤스의 회화적 발전상을 엿볼 수 있는 실례이다.

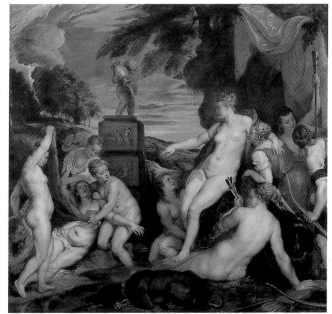

▼ 티치아노, 〈거울을 보고 있는 비너스〉, 1555년, 워싱턴 내셔널 갤러리. 티치아노는 젊은 시절 '거울을 보고 있는 비너스'라는 도상을 많이 다루었다. 티치아노보다 나이가 많았던 화가 조반니 벨리니도 동일한 도상으로 여러 점의 그림을 그렸다.

▼ 페테르 파울 루벤스, 〈거울을 보고 있는 비너스〉, 1615년경, 마드리드 티센 보르네미사자 미술관. 티치아노의 작품과 비교해 볼 때 루벤스는 인물의 양감을 더 많이 강조했고 매우 정교하게 대상을 묘사하고 있다.

야콥 요르단스

루벤스와 반다이크, 야콥 요르단스(1593~1678)는 안트베르펜 유파의 가장 뛰어난 세 화가였으며 1600년대 초반 유럽의 회화에서 매우 중요한 역할을 했다. 다른 두 유명한 동료와는 달리 요르단스는 이탈리아를 한 번도 방문하지 않았다. 그의 예술은 플랑드르의 종교적이고 견고한 전통과 관련 있으며 이탈리아의 회화를 참고하기는 했지만 자신만의 작품 세계를 가지고 있었다. 그는 1615년에 안트베르펜에서 화가로서 독립했으며 루벤스의 넓은 공방에서 일하게 되었다. 요르단스의 작품 중 초기작과 유명한 작품은 카라바조에서 유래한 빛의 표현에 대한 관심과 민중적 취향의 리얼리즘이 담겨있다. 1620년대에 그가 그린 명화는 루벤스의 영향을 받기는 했지만 민중적인 요소들은 그의 작품에서 여전히 중요한 역할을 하고 있다. 신화적이고 종교적인 주제에서 인물들은 이상화되지 않은 일상에서 접할 수 있는 인물들이다. 그림의 여러 등장인물은 지성적으로 묘사된 것이 아니라 화가의 작품을 주문한 중산 계급의 취향을 반영하고 있는 것으로 보인다. 그의 그림은 루벤스나 반다이크의 귀족적이고 환상적인 방식과는 구별되며 더욱 더 감각적이고 표현적인 특징이 강하다. 거의 동시에 루벤스와 반다이크가 각각 1640년과 1641년에 죽은 이후에도 약 10년 정도 요르단스는 플랑드르 미술의 대표적인 화가로 남았다.

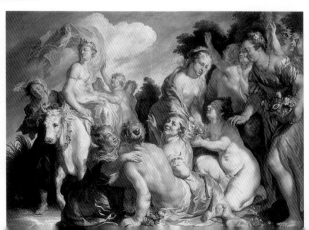

▶ **야콥 요르단스, 〈콩 왕
의 축제〉**, 1659년 이전, 빈
미술사 박물관.
요르단스의 전형적인 작품
은 대부분 시장과 축제 풍
경을 묘사하고 있다. 이 작
품에서는 풍요로움과 즐거
움을 다루고 있다.

◀ **야콥 요르단스, 〈에우로
페의 납치〉**, 1615년경, 베
를린 거장 미술관.
주제와 이야기의 기술방식
은 이 커다란 작품이 미술
시장에 팔 용도였거나 혹
은 안트베르펜의 부르주아
계급의 실내를 장식하기
위해서 그려졌다는 사실을
알려준다.

태피스트리 –
천으로 짠 장식걸개그림

태피스트리는 독일과 플랑드르 지방의 경계에 있는 아라스라는 도시에서 유래하며 중세때부터 이곳에서 천을 짜서 태피스트리를 만들었다. 후에 이탈리아와 스페인에서도 태피스트리를 제작했지만 그 기원은 플랑드르 지방의 장인들이었다. 루벤스는 라파엘로가 그렸던 것처럼 종종 태피스트리를 만드는 공방을 위해서 일했다. 그가 처음으로 태피스트리를 위해서 일했던 것은 1616년 10월이었으며 제노바의 귀족인 프란체스코 카타네오로부터 〈데치오 무레의 이야기〉를 위한 밑그림을 주문받았다. 루벤스는 태피스트리 공방에 화판에 유화로 밑그림을 그려 주었다. 이 스케치에는 몇 장의 종이, 그리고 루벤스의 공방에서 일하는 여러 제자들이 그렸던 태피스트리의 천과 동일한 크기의 밑그림을 함께 주었다. 1622년 파리에 있을 때 그는 마리 드 메디시스의 〈콘스탄티누스 대제의 삶〉이라는 연작을 위해서 13점의 모델을 그렸다 (루이 13세의 요청에 따른 것으로 보인다). 이때 이탈리아의 화가인 피에트로 다 코르토나와 같이 작업했다. 마드리드에서 외교관으로 활동하면서(1628~1629) 이사벨라 대공비에게 〈성찬의 의식의 승리〉를 위한 스케치를 했고 후에 브뤼셀에서 태피스트리로 제작했다. 이 첫 스케치는 데스칼차 레알레스의 마드리드의 교회에 소장되어 있다. 1630년에 런던으로 간 루벤스는 찰스 1세의 주문을 받아 〈아킬레스의 이야기〉를 위해서 8점이 스케치를 했다.

▶ 페테르 파울 루벤스, 〈무지와 맹목에 대한 교회의 승리〉, 1628년, 마드리드 프라도 미술관. 이 작품은 교회의 승리와 성찬의 전례의 승리를 다룬 태피스트리의 연작을 위한 그림이다. 이 습작은 바로크의 취향이 반영된 예술적 패러다임의 실례이다. 루벤스는 그리스 로마의 고전 미술의 특징을 잘 종합해서 전혀 새로운 생동감을 만들어냈다.

◀ 페테르 파울 루벤스, 〈꿈을 설명하고 있는 데치오 무레〉, 1616년, 워싱턴 내셔널 갤러리. 태피스트리를 위한 밑그림은 모두 나무판에 그려졌다. 루벤스는 매우 부드럽고 투명한 안료를 사용했다. 그는 매우 빠르고 부드럽게 그림을 그려나갔다. 이러한 점은 태피스트리 공방의 인내심을 요구하는 지루한 작업이 되기도 된다.

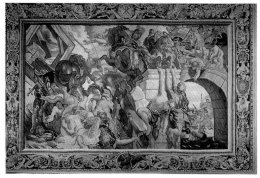

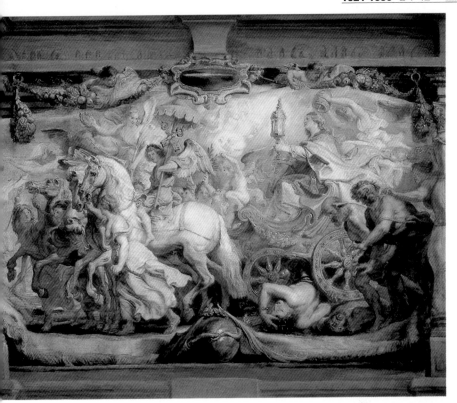

▶ 페테르 파울 루벤스, 〈로마에 입성하는 콘스탄티누스 대제〉, 1622년경, 인디애나폴리스 클로즈 펀드 컬렉션.
그리스도교의 믿음을 허용한 최초의 로마 황제에 대한 경의는 반 종교 개혁 시기의 대표적인 주제였다.

◀ 〈폰테밀비오 전투〉, 태피스트리, 1623~1625년, 필라델피아 미술관.
이 태피스트리는 콘스탄티누스 대제의 삶을 다룬 연작의 일부이다. 이 천은 바로크의 풍부한 프리즈에 둘러싸여 있으며 루벤스의 스케치를 바탕으로 제작한 것이 분명하다.

1630-1640

페테르 파울 루벤스, 〈최후의 심판(일부)〉, 1631~1632년, 밀라노, 브레라 미술관

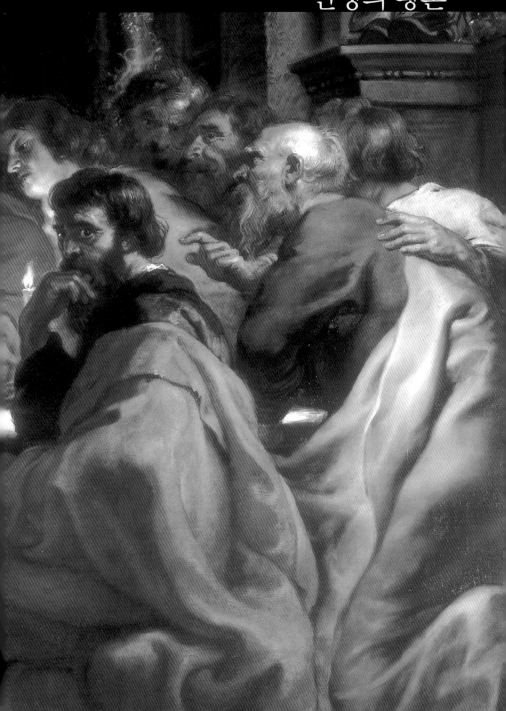

인생의 황혼

루벤스의 새로운 사랑
헬레나 푸르망

1630년 루벤스의 외교적 활동이 결실을 맺어서 영국과 스페인은 평화협정에 서명했다. 루벤스의 정치 활동 중에서 가장 영광스런 순간이었다. 이 협정을 통해서 이름이 국제적으로 알려졌고 브뤼셀, 런던, 마드리드에서 루벤스에게 기사 작위를 수여했다. 안트베르펜으로 돌아온 루벤스는 정치적 활동을 중단하고 회화에 전념했다. 부인 이사벨라와 사별한 4년 후 53세의 루벤스는 비단과 태피스트리 상인의 딸인 16살의 헬레나 푸르망과 두 번째 결혼을 했다. 이들의 결혼은 사랑, 열정과 부드러운 감정의 결합이었으며 이러한 모습은 서간문에서뿐만 아니라 화가가 아름다운 부인의 모습을 그린 여러 초상화에서도 알 수 있다. 이 시기에 그린 성화와 신화를 다룬 작품에서 등장하는 여주인공의 모습에서 헬레나 푸르망의 신체적 특징을 엿볼 수 있다. 많은 작품이 사랑의 즐거움을 다루고 있으며 대표적 작품이 프라도에 있는 〈사랑의 정원〉이었다. 루벤스는 끊임없이 건물의 내부를 장식하는 회화적 기획을 실현해나갔다. 이 시기에 런던의 화이트홀을 위한 연작(1632~1634), 〈아킬레스의 이야기〉(1630~1632)의 태피스트리를 위한 밑그림, 인판테 페르디난도의 개선문을 위한 장식(1635), 마드리드의 프라도의 사냥용 탑의 파빌리온을 위한 오비디우스의 〈변신이야기〉를 위한 연작을 그렸다.

◄◄ 페테르 파울 루벤스, 〈헬레나 푸르망과 아이들, 클라라 조안나와 프란스의 초상〉, 1636~1637년, 파리, 루브르 박물관.
루벤스가 자신의 가족을 그린 초상화는 가정의 일상을 표현하고 있으며 매우 손쉽게 무엇을 그렸는지 알아볼 수 있다. 루벤스는 편안한 환경, 자유로운 인물 자세를 묘사하며 가족의 감정을 섬세하게 승화시켰다.

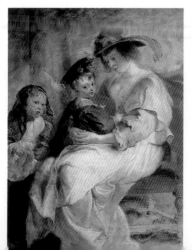

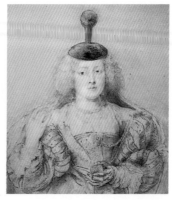

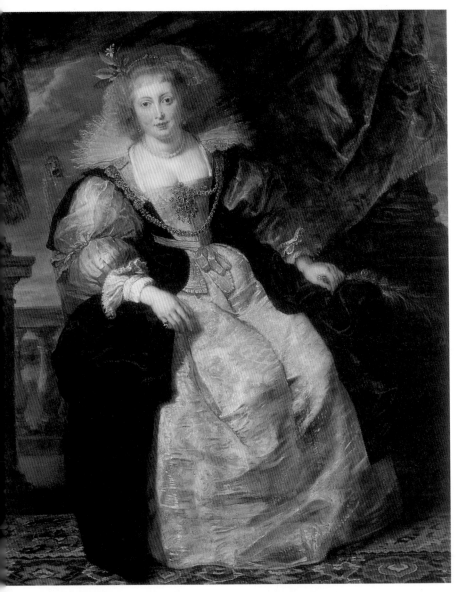

◀ 페테르 파울 루벤스, 〈한손에 책을 들고 있는 헬레나 푸르망〉, 1630~1632년경, 런던 코톨드 미술관. 이 놀라운 스케치에서 헬렌은 당시에 유행했던 비가 올 때 쓰는 모자를 쓰고 있다. 한편 왼손에는 기도서로 보이는 작은 책을 들고 있으며 오른 손에는 외투를 쥐고 있다.

▲ 페테르 파울 루벤스, 〈결혼 의상을 입고 있는 헬레나 푸르망〉, 1630~1631년, 뮌헨, 알테 피나코테크. 이 소녀는 매우 행복해 보이지만 조금 수줍어하는 것 같기도 하다. 이런 인물의 심리를 잘 반영할 수 있는 구도를 잡는 것은 쉽지 않은 일이다. 흰 비단옷과 수단(繡緞), 그리고 머리를 장식하고 있는 오렌지 꽃은 헬렌의 사회적 지위를 상징적으로 드러내며 16세의 순수함을 그려내고 있다.

일데폰소 성인을 위한 세 폭 제단화

이 세 폭 제단화는 스페인을 대표해서 저지대 국가를 통치하는 섭정이었던 알베르트 대공과 부인 이사벨라가 브뤼셀의 궁전 안에 있던 성당인 카우덴베르크의 성 야곱 교회를 위해 주문했던 그림이다. 루벤스는 1630년부터 1631년까지 이 작품을 그렸다. 루벤스는 주 제단화의 양쪽에 위치한 측면 그림에 각각의 수호성인과 함께 있는 두 주문자를 그려넣었다. 루벤스는 전통적인 세 폭 제단화의 전통을 따라 이 그림을 그렸다. 1777년 오스트리아의 마리아 테레사가 이 작품을 구입했으며 오늘날 이 작품은 빈 미술사 박물관에 보관되어 있다.

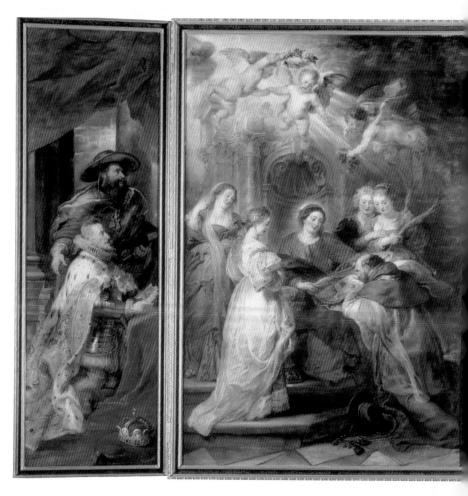

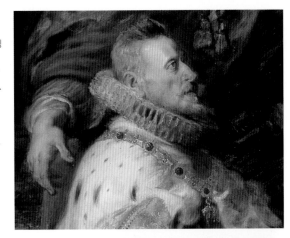

▶ 로바니오의 성 알베르트가 알베르트 대공을 성모 마리아에게 소개하고 있다. 그는 용병을 상징하는 갑주 위에 왕실의 모피 외투를 걸치고 있고 목에는 황금양모와 장식 목가리개를 걸고 있다. 루벤스는 이 작품을 알베르트 대공이 죽은 후 약 10년이 지난 1621년에 그렸다. 알베르트 대공은 종교 개혁에 대항해서 싸웠고 동시에 과학과 예술을 후원했으며 로바니오 대학을 지원했다.

▶ 7세기에 톨레도의 대주교였던 성 일데폰소가 성모에게 제의와 성직자의 망토를 받고 있다. 이는 신교와 구교 간에 벌어진 성서에서의 성모 마리아 역할에 관한 논쟁과 관련해서 성모 마리아의 존재를 신학적으로 지지하는 상징적 주제이다. 세 명의 아기 천사가 화관과 꽃을 들고 성인이 둘러싸고 있는 성모 위를 날고 있다. 이 작품은 베네치아 회화의 특징이 잘 반영되어 있다. 특히 금발의 성모를 위해서 파올로 베로네세의 작품을 참조했다.

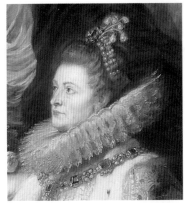

◀ 헝가리의 성녀 엘리사베타가 이사벨라 대공비를 성모에게 소개하고 있다. 대공비는 매우 값비싼 묵주를 들고 있으며 몸에 여러 가지 보석 장신구를 걸치고 있다. 이사벨라 대공비는 1621년 남편 알베르트 대공이 죽은 후에도 끊임없이 저지대 국가를 지배하면서 피바람이 부는 전쟁을 끝내기 위해서 노력했다.

런던의 화이트홀을 위한 작품

루벤스가 그린 이 중요한 연작은 원래 장소에 남아 있다. 이 작품이 다른 작품보다 더 뛰어난 것은 아니지만 화가의 작품과 작품을 설치하는 장소 간의 통일된 기획을 관찰할 수 있다는 점에서 매우 중요하다. 1629년 외교관의 역할을 수행하기 위해서 루벤스가 런던에 머물렀을 때 찰스 1세의 궁전에서 이니고 존스(1573~1652)를 만났다. 그는 1619년부터 1622년까지 방케팅 하우스를 지었으며 이는 화이트홀에 있는 왕실을 위한 궁전이었다. 이 시기에 루벤스는 천장의 장식을 주문받았고 이를 위해서 루벤스는 베네치아의 천장화처럼 그림을 액자와 함께 그려서 천장에 설치하는 방법을 선택했다. 이 작품을 위해서 루벤스가 그린 9점의 그림은 요르단스와 다른 제자의 도움을 받았으며 1634년 완성되어 일 년 후에 런던으로 보내졌다. 도상학적인 기획은 스튜어트 가문의 영광을 표현한 것으로 스코틀랜드와 영국을 통일하고 1625년 죽은 자코모 1세와 그의 아들 찰스 1세를 다루고 있다. 루벤스는 영국과 스코틀랜드의 통합을 축하하기 위해서 고대의 영웅과 여신을 비유적으로 묘사해서 매력적인 시각 언어로 승화시켰다. 예수회 교회를 위한 연작에서처럼 방케팅 하우스에서도 그는 파올로 베로네세와 티치아노의 베네치아의 천장화 전통을 따르고 있니.

▶ 방케팅 하우스의 천장화. 루벤스는 파올로 베로네세가 그린 산 세바스티아노 교회, 상원 의회인 마조레 콘실리오의 홀처럼 베네치아의 천장 장식을 모델로 실내 공간을 장식했다.

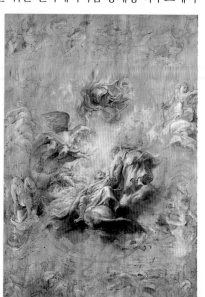

▶ 페테르 파울 루벤스, 〈제임스 1세에 대한 경의, 다른 여러 스케치〉, 1630년경, 런던 내셔널 갤러리.
이 스케치는 화이트홀을 위한 연작 사이에서 가장 오래된 기획이다. 루벤스는 스쳐가는 상념을 포착하기 위해서 빠르게 스케치를 하고 떠오른 생각을 시험하기 위해 스케치에 유화로 색칠했다.

◀ 방케팅 하우스의 실내전경, 런던, 화이트홀. 이 건물은 1600년대 초에 이니고 존스가 영국 왕실의 주요 행사를 위해서 기획했다.

▼ 페테르 파울 루벤스, 〈풍요의 여신을 포옹하는 평화의 여신〉, 1632~1633년경, 뉴 헤븐, 예일 영국 아트 센터. 이 스케치는 〈제임스 1세 치하의 평화〉라는 커다란 연작의 일부에 속한 알레고리를 다루고 있다. 루벤스는 농밀하고 부드러운 색채와 흐르는 것 같은 붓 터치로 창조적 에너지를 담았다.

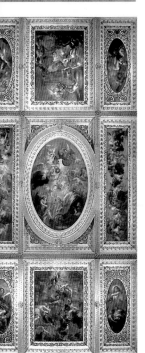

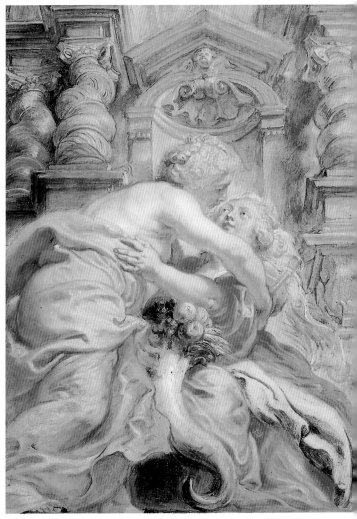

성 리비누스의 순교

이 그림은 성 리비누스가 순교한 후 1000년을 기념해서 1633년부터 1635년까지 겐트의 성 리비누스 교회를 위해 그렸던 작품이다. 겐트의 상원 의회는 루벤스의 스케치에 바탕을 두고 제작한 성인의 유골함과 더불어 이 작품에 대한 충분한 보수를 지급했다. 이 작품은 오늘날 브뤼셀에 있는 벨기에 왕립 미술관에서 만나볼 수 있다.

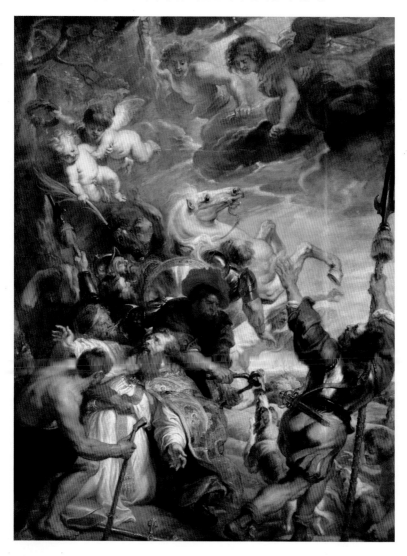

◀ 금발과 갈색 머리를 가진 두 아기 천사가 순교자에게 왕관과 야자나무 잎을 가져다주고 있다. 이 작품에서 루벤스는 자신감에 넘치는 붓 터치를 보여준다. 아기 천사의 보드라운 피부 색조, 곱슬머리, 서로 다듯하게 팔을 끼고 있는 모습은 루벤스의 다른 여러 작품에서 관찰할 수 있는 특징이기도 하다.

▼ 루벤스는 이 작품에서 여러 인물의 얼굴 표정을 개성 있게 그렸다. 이들 표정은 마치 기괴한 캐리커처로 보인다. 또한 루벤스는 대각선 구도를 사용해 왼편에 있는 인물의 행동에서 오른편에 배치한 인물로 이어지는 동세를 표현했다. 그 결과 오른편에 배치된 인물이 더 가깝게 느껴지며 이는 관객이 그림에 몰입할 수 있도록 유도하고 있다.

▲ 이 잔혹한 성인의 순교를 주제로 다룬 이야기에서 등장 인물의 구도는 매우 중요한 서술적 요소를 이룬다. 동시에 그림 뒤편에 보이는 백마는 구도 상으로 그림에 통일성을 부여한다. 루벤스가 순교와 믿음을 표현하기 위해서 선택한 장면은 식인 축제처럼 전율을 불러일으킨다. 당시 믿음이 강한 신도에게 성인의 수염 사이로 흘러내리는 피는 매우 충격적이었다.

▶ 입에서 뽑아낸 성인의 혀는 작품의 중심에 놓여있다. 고문관이 성인의 혀를 개에게 던지려하고 개는 혀를 먹으려고 뛰어오르고 있다. 루벤스는 1620년 전에 그린 자신의 작품에서 관찰할 수 있는 것처럼 영웅적 장면으로 신앙을 지키기 위한 증언을 묘사하는 대신 잔혹한 현실을 감각적으로 표현했다.

루벤스를 존경한 경쟁자 렘브란트

▶ 렘브란트 반 레인, 〈니콜라스 튈프 박사의 해부학 강의〉, 1632년, 헤이그, 마우리츠하위스 왕립 미술관. 렘브란트는 이 작품에서 1600년대 네덜란드 회화가 주도하는 수사학적인 요소 대신 생활에서 접할 수 있는 현실을 효과적으로 전달하고 있다.

루벤스의 명성이 '화가들의 군주이자 군주들의 화가'로 알려지는 동안 라이덴과 암스테르담 근교의 네덜란드에서는 젊은 예술가였던 렘브란트가 활동하고 있었다. 렘브란트는 플랑드르 선배 화가의 화풍과는 매우 다른 느낌의 작품을 그렸지만 매우 뛰어난 재능으로 유명했다. 그는 이탈리아에 가본적이 없었지만 판화 작품을 통해서 르네상스 작품에 대해서 잘 알고 있었다. 그럼에도 불구하고 렘브란트는 르네상스 회화와 고전 작품의 이상적 표현을 거부했으며 현실에 대한 충실한 묘사를 높게 평가했다. 렘브란트는 루벤스가 군주, 왕, 귀족, 상류층과 더불어 살아갔던 방식에 매력을 느꼈으며 동시에 그를 시기했다. 네덜란드의 신교 교회는 루벤스가 플랑드르의 구교 교회에서 주문 받았던 것 같은 제단화를 위해서 규모가 큰 작품을 주문하지 않았다. 하지만 렘브란트는 루벤스의 제단화를 판화로 접하고 그의 작품에 존경을 표했다. 이 두 예술가의 차이점은 명확하지만 렘브란트가 플랑드르 지방의 동료 화가였던 루벤스의 작품에서 어떤 영향을 받았는지는 숙고해볼 필요가 있다.

▼ 페테르 파울 루벤스, 〈에로와 레안드로〉, 1604~1605년, 뉴헤븐, 예일 대학교 미술관. 이 작품은 기사 마리노가 자신의 갤러리에서 뛰어난 싯구로 놀라움을 표현했던 사실로도 유명하다. 이 작품이 시장에 다시 나왔을 때 렘브란트는 주저하지 않고 작품을 샀고 연작 〈그리스도의 수난〉을 팔아 안트베르펜에서 루벤스에게 커다란 저택을 팔았던 같은 가문으로부터 자신의 집을 구입했다.

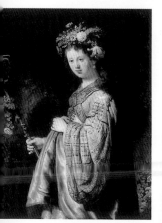

▲ 렘브란트 반 레인, 〈플로라 여신의 의상을 입고 있는 사스키아〉, 1634년, 상트페테르부르크, 에르미타슈 미술관. 이 그림에 등장하는 여인은 1634년 렘브란트가 깊이 사랑한 아내 사스키아였다.

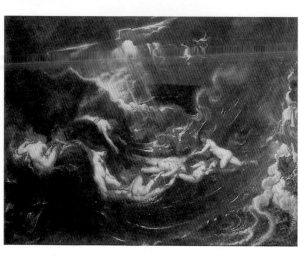

▶ 렘브란트 반 레인,
〈다나에〉, 1636~1654년,
상트페테르부르크, 에르미
타슈 미술관.
렘브란트가 자신의 작품에
그린 아름다운 여인은 그
리스의 조각상이나 라파엘
로의 스케치에서 관찰할
수 있는 전통적인 여인의
아름다움과는 거리가 멀다.
렘브란트는 비너스처럼 완
벽한 육체를 가진 여인을
표현하는 대신 명암을 조
절해서 여인의 신체가 지
닌 분위기를 전달했다.

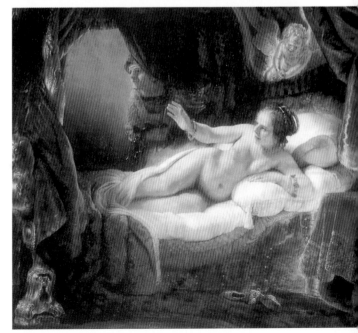

미의 경연 대회:
동일한 주제를 다룬 다양한
회화적 실험

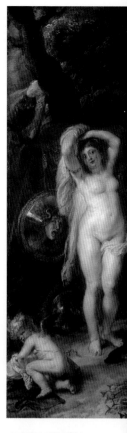

　　　　　수많은 루벤스의 작품에서 동일한 주제를 다룬 작품을 발견할 수 있다. 종종 예술품 애호가와 수집가들은 루벤스에게 성공을 기둔 작품을 다시 그려달라고 요청했으며 창조적인 예술가 루벤스는 동일한 주제를 놓고 다양한 기법과 표현을 실험했다. 예를 들어 유노, 미네르바, 비너스의 아름다움을 비교하는 〈파리스의 심판〉의 경우, 젊은 시절부터 말년에 이르기까지 여러 번 그린 주제이다. 이 작품의 구도는 매우 조화롭고 세 명의 아름다운 등장인물은 세상에서 가장 아름다운 자태를 뽐내기 위해서 매우 매력적인 포즈를 취하고 있으며 파리스는 이를 매우 자세히 관찰하고 있다. 〈파리스의 심판〉을 다룬 여러 작품 속에서 우리는 루벤스가 여성의 신체를 능숙하게 잘 그렸다는 사실을 알 수 있으며 신체를 표현하기 위해서 선택한 인상적인 색체를 관찰할 수 있다. 노년기에 화가는 같은 주제의 작품에 젊은 시절의 신선한 색채와 완숙기에 그렸던 기념 조각같은 신체의 형상을 조화롭게 표현하기도 했다. 이 그림의 경우 화가는 오른편으로 이어지는 넓은 풍경을 통해서 여인의 아름다움과 자연의 아름다움을 대조적으로 표현하고 있다.

◀ 페테르 파울 루벤스,
〈파리스의 심판〉,
1600~1601년경, 런던 내
셔널 갤러리.
이탈리아에서 루벤스가 배
웠던 베네오 미술기 기법
이 잘 나타나있다. 파리스
는 카라바조의 〈성 마태의
설교〉에 등장하는 인물과
같은 자세를 취하고 있다.

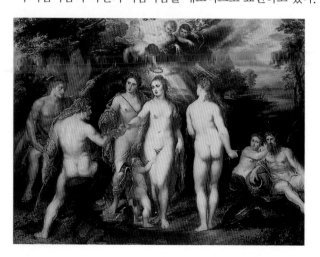

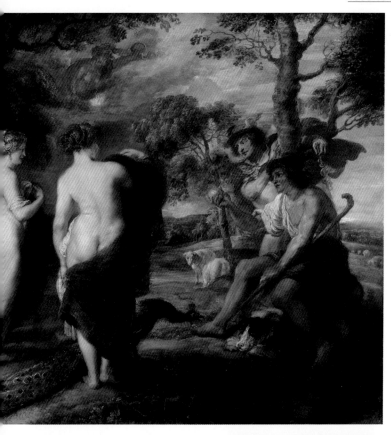

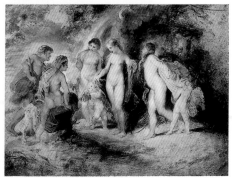

▲ 페테르 파울 루벤스,
〈파리스의 심판〉,
1632~1635년, 런던 내
셔널 갤러리.
루벤스는 오후의 따뜻
한 햇살이 비치는 넓은
공간을 신화에서 유래
하는 이야기로 가득 채
우고 있다.

▼ 페테르 파울 루벤스,
〈파리스의 심판〉,
1638~1639년, 마드리
드, 프라도 미술관.
루벤스는 한 주제를 여
러 작품에서 다르게 표
현했다. 이 작품의 경우
세 여신의 구도는 〈미의
세 여신〉과 비슷하다.

▲ 페테르 파울 루벤스,
〈파리스의 심판〉,
1601~1602년, 빈 조형미
술 아카데미 회화관.
루벤스는 이 조그만 동판

에 수채화처럼 가볍고 빠
른 느낌을 담았다. 지금
도 루벤스가 사용한 투명
한 색채는 빛을 받아 반
짝이고 있다.

미의 세 여신

　　여인의 이상적인 아름다움을 표현한 대작이다. 루벤스는 늘 키가 크고, 붉은 뺨을 가지고 있는 풍만한 금발 여인을 그렸다. 매력적인 여인의 머리카락은 햇빛을 받아 눈부신 색조를 지니고 있다. 루벤스는 1636년부터 1638년까지 이 작품을 그렸고 현재 프라도 미술관에 소장되어 있다.

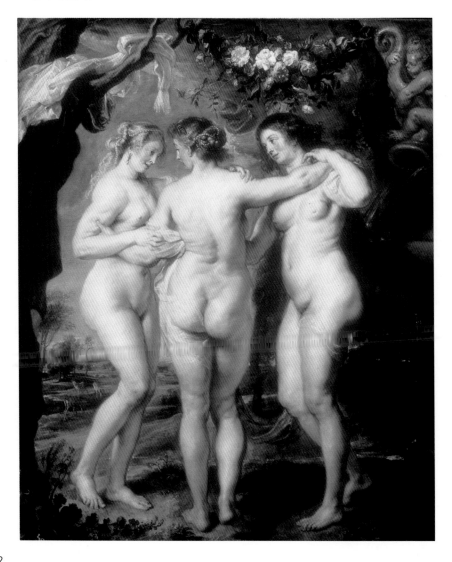

▶ 나무 가지 사이에 보이는 세 여인의 모습에 그리스 로마 시대의 고전 미술 전통이 반영되어 있다. 고전미술의 전통은 작품의 구도에 많은 영향을 끼쳤다. 또한 이 작품에 등장하는 여인의 금발머리를 묘사하는 방법을 볼 때 루벤스가 베네치아의 화가 티치아노의 작품을 깊이 연구했다는 사실을 알 수 있다.

▲ 은총과 아름다움이 육화되어 있는 이 세 여신은 종종 다른 여러 여신을 수행했다. 이 작품의 중심이 되는 주제는 풍만하고 아름다운 여성의 육체를 통해서 표현한 삶의 풍요로움에 바치는 향연이다. 피부의 빛과 그림자의 적절한 표현은 신체에 부드럽고 매력적인 생동감을 부여하고 있다.

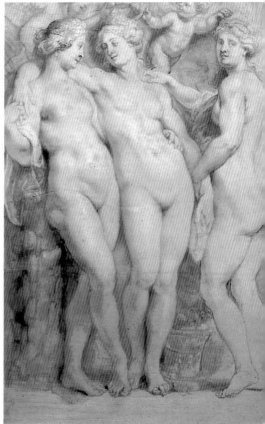

▶ 페테르 파울 루벤스, 〈미의 세 여신〉, 1622년, 피렌체, 팔라초 피티, 팔라티나 미술관. 미의 세 여신인 아글라이아(미), 에우프로시네(은총), 탈리아(풍요)는 그리스 신화에 기원을 두고 있으며 로마 신화에도 등장한다. 이 습작은 〈마리 드 메디시스의 교육〉을 위해 그렸던 작품이다. 이 작품에서 루벤스는 주제를 매우 직관적이고 빠른 붓 터치로 그려냈다.

붓으로 승화된
불꽃같은 노년

1630년 영국과 스페인의 평화가 깨지면서 루벤스는 정치적 삶에 환멸을 느꼈으며 1635년부터 외교관을 그만 두었다. 그 결과 그는 야망으로 가득 찬 정치활동에서 벗어나 평화로운 일상을 영위할 수 있었다. 루벤스는 평화롭고 가정적인 삶을 살았고 외교관의 일을 그만둔 후에도 각국의 왕실로부터 매우 중요한 작품을 주문 받았으며 여러 연작을 기획했다. 예를 들어 1636년부터 1638년까지 루벤스는 스페인의 왕 펠리페 4세를 위해 마드리드 프라도 궁전의 탑을 장식하는 오비디우스의 『변신이야기』를 둘러싼 백 점 이상의 작품을 그렸다. 한편 1635년 루벤스는 메헬렌 근처의 스텐 성을 구입했다. 주변에 공원과 경작지로 둘러싸여 있던 이 성에서 루벤스는 따뜻한 전원 풍경을 즐겼다. 오늘날 루벤스가 어떤 병에 걸려 세상을 떠났는지 잘 알려져 있지는 않다. 1635년 그는 통풍에 걸려 위험한 고비를 넘겼으며 1640년 2월 극심한 통증으로 더 이상 작업할 수 없었다. 이 소식을 듣자마자 스페인의 펠리페 4세는 루벤스의 컬렉션의 대부분을 구입하고 싶다는 의사를 밝혔다. 루벤스의 명성은 끊임없이 높아졌다. 스페인에서 발트 해에 이르기까지 루벤스는 최고의 화가로 알려졌다. 또한 사람들은 루벤스를 정직한 궁전의 신사이자 뛰어난 재능을 가졌으며 쉼 없이 열정을 가지고 작업하면서 달콤하고 매력적인 회화 양식을 발전시켰던 화가로 기억하게 되었다.

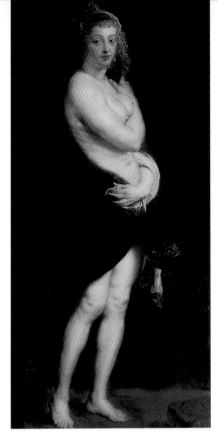

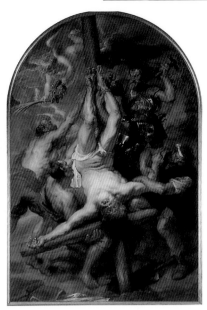

▲ 페테르 파울 루벤스, 〈십자가에 못 박히는 성 베드로〉, 1638년경, 쾰른, 성 베드로 성당. 이 제단화는 50년 전 루벤 스의 아버지가 묻혔던 쾰른의 성당을 위해서 그렸던 작품이다. 루벤스가 노년에 그린 대부분의 종교화는 세부에 야만적이고 잔혹한 인간의 모습이 포함되어 있다.

베누스의 축제

루벤스는 1636년부터 1638년까지 이 작품을 그렸고 현재 빈 미술사 박물관에 소장되어 있다. 이 그림은 그리스의 철학자인 필로스트라투스가 묘사한 바 있는 소실된 고대 그림을 재현했으며 신과 인간이 자연의 품속에서 어울려 살아가는 모습을 담고 있다. 루벤스는 티치아노의 작품을 참조해서 이 그림을 그렸다.

◀ 세 쌍의 사티로스와 젊은 여인은 베누스의 연회에 바치는 사랑의 즐거움에 푹 빠져 있다. 이중 가장 왼편의 여인은 헬레나 푸르망으로 루벤스의 황혼기에 많은 예술적 영감을 주었다.

▶ 티치아노, 〈비너스에 대한 경배〉, 1518~1520년, 마드리드, 프라도 미술관. 티치아노는 페라라의 공작 알폰소 데 스테를 위해 팔라초 두칼레에 있는 알라바스트로 방을 장식

할 목적으로 여러 그림을 그렸고 이 작품은 이 그림 사이에 포함되어 있었다. 루벤스는 로마에서 피에트로 알도브란디니 추기경의 컬렉션에서 이 그림을 보았다.

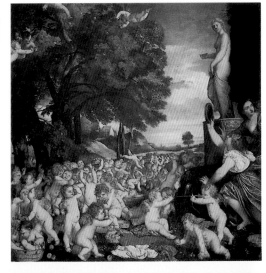

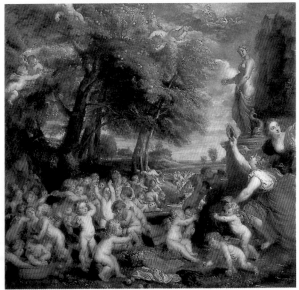

◀ 약 열 명의 큐피드가 여신의 발치에서 춤추고 있다. 다른 몇몇은 꽃과 과일로 나무를 꾸미고 있다. 화가는 그림 속의 풍경에 인생의 행복과 감각적인 삶의 희열을 풍요로운 색채와 형상으로 표현하고 있고 고전 건축과 자연의 풍경을 조화롭게 배치했다.

▲ 페테르 파울 루벤스, 〈베누스에 대한 경배〉, 1636~1638년, 스톡홀름 국립 박물관.
루벤스의 복사화는 티치아노의 원작에 비해서 더 밝은 색조를 지니고 있다. 루벤스는 티치아노의 원작에 하늘에 있는 베누스의 마차를 덧붙여서 그렸으며 몇몇 큐피드를 여자 아이로 묘사하고 있다.

루벤스의 후예 와토와 들라크루아

유럽에서 루벤스의 삶과 작품에 대한 관심은 유럽에서 매우 오랜 시간 지속되었다. 특히 낭만주의 시대에 이르기까지 프랑스의 여러 화가와 지식인은 루벤스주의자와 푸생주의자로 나뉘어 회화를 둘러싼 여러 가지 논쟁을 벌였다. 이들은 니콜라스 푸생의 작품으로 대표되는 그리스 로마 전통의 고전 미술의 전형을 지지하는 사람들과 루벤스가 주도한 떠들썩한 바로크 회화의 색채를 지지하는 사람들로 나눠졌다. 특히 낭만주의 시대에 프랑스의 아카데미 회화는 이탈리아에서 유래한 푸생주의자와 루벤스주의자를 두 축으로 지속적으로 발전했다. 예를 들면 장 앙투안 와토는 루벤스를 통해 티치아노와 파올로 베로네세로 거슬러 올라가는 전통을 계승했다. 스케치를 더 중시한 프랑스 아카데미의 고전주의 취향과 달리 와토의 그림에는 따듯하고 생생한 색채와 자유로운 붓 터치를 관찰할 수 있다. 한 세기 이상 흐른 후에도 고전주의 미술의 전형을 잘 이해했고 스케치를 잘 그렸던 자크 루이 다비드와 낭만주의 취향을 지지하는 여러 화가가 대립했다. 이중에서 들라크루아는 루벤스를 존경한 가장 유명한 낭만주의 화가였다. 우리는 다양한 색채의 대비가 어울려서 소용돌이치는 느낌의 구도를 담은 들라크루아의 작품을 발견할 수 있다.

▶ 장 앙투완 와토, 〈루벤스 연구〉, 1708년경, 개인 소장.
와토는 종종 목탄과 붉은 색연필을 사용해서 스케치를 그렸다. 와토는 이 두 재료를 혼합해서 사용했고 붉은 색을 통해 스케치에 새로운 느낌을 부여할 수 있었다.

▼ 외젠 들라크루아, 〈사르다나팔루스의 죽음〉, 1827년, 파리, 루브르 박물관.
보수적인 평단은 1827년 살롱전에 전시된 이 대작을 날카롭게 비판했다. 특히 들라크루아가 이 작품에서 스케치, 색채, 구도에서 루벤스 풍의 취향을 과장해서 표현했다고 비난했다. 사실 보수적 평단의 의견은 맞는 말이다. 이 작품은 프랑스 낭만주의 사조에 끼친 루벤스의 영향을 드러내주는 중요한 실례이다.

▼ 장 앙투완 와토, 〈베네치아의 축제〉, 1717년경, 에든버러, 스코틀랜드 내셔널 갤러리.
와토의 작품에서 관찰할 수 있는 조화로운 색감, 따뜻하게 반짝이는 색조는 프랑스식 정원의 축제 분위기를 잘 전달하고 있다. 또한 우아하고 세련된 붓 터치는 섬세하고 은밀한 느낌을 강조한다.

▲ 페테르 파울 루벤스, 〈마르세유에 도착하는 마리 드 메디시스〉, 일부, 1622년, 파리, 루브르 박물관.

◀ 외젠 들라크루아, 〈콘스탄티노플에 입성하는 십자군〉, 1840년, 파리, 루브르 박물관.
베르사유 궁전의 방을 장식하기 위해서 그린 커다란 그림은 르네상스 시대 베네치아 풍의 회화와 루벤스의 바로크의 색채와 동세를 떠오르게 만든다.

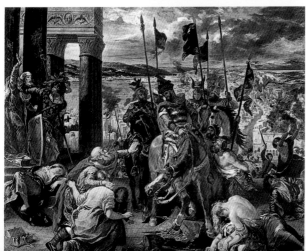

▶ 뉴욕 메트로폴리탄 미
술관의 정문

◀ 페테르 파울 루벤스,
〈성녀 도미틸라의 흉상〉,
1606년, 베르가모, 카라라
아카데미.

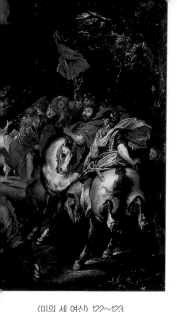

◀ 페테르 파울 루벤스, 〈성 바울의 설교〉, 1602년 경, 안트베르펜, 에밀 베리켄 컬렉션.

▼ 페테르 파울 루벤스, 〈그리스도의 육체에 대한 애도〉, 1601~1602년, 로마, 보르게제 미술관.

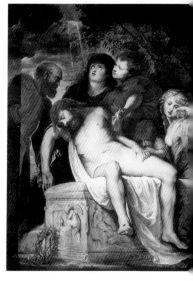

◀ 페테르 파울 루벤스, 〈은하수의 기원〉, 1636~1638년, 마드리드, 프라도 미술관.

▶ 페테르 파울 루벤스, 〈메두사〉, 1618년경, 빈, 미술사 박물관.

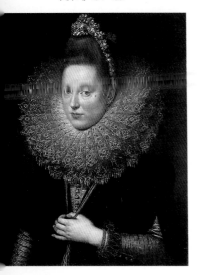

◀ 페테르 파울 루벤스, 〈여인의 초상, 선옹초속(식물)을 든 귀부인〉, 1602년, 베로나, 카스텔베키오 박물관.

◀ 페테르 파울 루벤스, 〈국기를 위한 전투〉, 1605년경, 빈, 조형 예술 아카데미 회화관.

▲ 페테르 파울 루벤스, 〈세 살이 된 엘레오노라 곤차가의 초상〉, 1602년경, 빈, 미술사 박물관.

▶ 카라바조, 〈이집트로 피
신하는 성가족의 휴식〉,
1595~1596년, 로마, 도리
아 팜필리 갤러리.

인명 색인

아래에 언급된 인물들은 루벤스
와 관련이 있었던 예술가, 지식
인, 사업가 또는 동시대에 활동
했던 화가, 조각가, 건축가임을
밝혀둔다.

다비드, 자크 루이스(David, Jacqes-
Louis, 파리 1748 - 브뤼셀 1825): 화
가. 로마에서 공부했고 이곳에서 고
전 조각을 보고 많은 영감을 얻었으
며 프랑스 대혁명 시기에 여러 점의
그림을 그렸고 나폴레옹 황제의 제
1 궁정화가가 되어 이를 통해서 고
전주의 회화의 기치를 올렸다. 128

**라파엘리노 다 레지오라고 불리는
라파엘리노 모타**(Raffaellino Motta
detto, Raffaellino da Reggio, **코데몬
도, 레지오 에밀리아** 1550 - **로마**
1578): 매너리즘 화가. 그는 1572년
부터 조르조 바사리의 회화적 방식
과 유사한 작품을 그렸다. 22

라파엘로, 산치오(Raffaello, Sanzio,
우르비노 1483 - **로마** 1520): 화가이
자 건축가. 그는 그리스 로마의 문명
을 비교하였고 당대의 회화적 흐름

들라크루아, 외젠(Delacroix, Eugen,
샤랑트 생 모리스 1798 - **파리**
1863): 화가, 판화가. 그는 프랑스 낭
만주의 회화의 대표적인 화가였으며
매우 강렬한 표현, 밝고 강렬한 색채
로 인상주의 회화의 탄생에도 많은
영향을 주었다. 다른 낭만주의 화가
들처럼 그는 루벤스로부터 많은 영
향을 받았다. 87, 128, 129

라이몬디, 마르칸토니오(Raimondi,
Marcantonio, **볼로냐** 1482 - 1534):
판화가. 볼로냐, 베네치아, 피렌체에
서 경험을 쌓은 후에 로마에 도착해
판화기법을 강의했다. 그는 라파엘로
와 함께 일했다. 라파엘로의 작품을
모사한 그의 판화 본을 통해서 루벤
스는 우르비노 출신 르네상스 거장
의 작품을 접할 수 있었다. 16, 18,
19

을 잘 이해했으며 완벽한 르네상스
의 이상을 작품에 담아냈다. 그가 그
린 유명한 작품으로는 교황 율리우
스 1세를 위한 바티칸의 벽화들이
있다. 그는 건축가로 활동하기도 했
으며 바티칸 대성당의 건설을 지휘
감독했고 브라만테의 기획을 변경하
거나 새로운 기획을 포함시키기도
했다. 18, 19, 22, 23, 26, 30, 32,
41, 102, 106

다 빈치, 레오나르도(Da Vinchi,
Leonardo, **빈치, 피렌체** 1452 - **양부
아즈** 1519): 천재 화가, 조각가, 건축
가, 기술자, 문학가. 레오나르도는 르
네상스 이탈리아 문화의 대표적인
인물이다. 그는 피렌체에서 안드레아 델 베로키오의
공방에서 견습 생활을 했으며 후에
밀라노의 루도비코 일 모로를 위해
서 약 20년간 일했다. 이 시기에 그
는 자신의 걸작 〈암굴의 성모〉와 〈최
후의 심판〉을 그렸다. 그는 스포르차
가문의 쇠망으로 밀라노를 따라서

◀ 얀 브뤼겔, 〈작은 꽃다
발〉, 1607년경, 빈 미술사
박물관.

1503년 다시 피렌체로 와서 〈모나리자〉를 그렸고 〈앙기아리 전투〉를 위한 작품을 주문받았다. 이 작품은 소실되었으며 루벤스는 이 작품의 모사본을 보고 레오나르도의 회화를 다시 그려내고자 했다. 그는 식물학, 지질학, 해부학, 수학을 연구했으며 자신의 작품에 이러한 연구의 흔적을 남겼다. 노년기에 프랑수아 1세의 초청으로 프랑스 궁전에서 살다가 삶을 마감했다. 26, 27

반 레인, 렘브란트(van Rijn, Rembrandt Harmenszoon, **라이덴** 1606 – **암스테르담** 1669): 네덜란드 화가이자 판화가. 1625년 라이덴에서 친구인 얀 리벤스와 더불어 공방을 열었다. 그의 초기작품은 페테르 라스트만과 위트레흐트의 카라바조 유파에 속한 화가의 영향을 받았다. 특히 인물의 동작을 강조하는 강렬하고 극적인 명암의 대비를 사용했다. 그는 네덜란드 회화의 전성기에

뛰어난 작품을 그려냈고 다른 동향의 화가처럼 특별한 장르화에 종사하지 않았다. 46, 58, 77, 118, 119, 140

루벤스, 필립(Rubens, Philip, 1573 – 1611): 페테르 파울 루벤스의 맏형으로 고전 문학을 공부한 인문주의자였으며 루뱅에서 유스투스 립시우스의 총애하는 제자가 되었다. 오랜 기간 이탈리아에서 살면서 아스카니오 콜론나 추기경을 위해 일했다. 1607년 안트베르펜에 돌아와서 1611년에 죽을 때까지 안트베르펜 시청에서 서기로 일했다. 루벤스의 두 형제는 모두 예술과 그리스 로마 문학을 사랑했으며 이러한 것은 두 형제가 고전의 의상과 관습을 기술한 『선택의 서(書)』 2권」에 잘 드러나 있다. 6, 12, 31, 46, 48, 60, 61

마리 드 메디시스, (Marie de' Medici, **피렌체** 1573 – **퀼른** 1642): 토스카나 공작과 오스트리아의 대공 사이에서 태어났으며 1600년에 프랑스의 앙리 4세와 결혼했다. 1610년 앙리 4세가 죽은 후 루이 13세의 섭정이 되었다. 그러나 루이 13세를 위해 일한 리슐리외 추기경의 정치 공격으로 1642년 퀼른에 유배되었다가 죽었다. 루벤스는 파리의 룩셈부르크 궁전을 위해서 여왕의 삶을 다룬 연작을 그렸다. 7, 82, 84, 85,

86, 90, 106, 123, 129

만테냐, 안드레아(Mantegna, Andrea, **카르투로 섬, 파도바** 1431 – **만토바** 1506): 화가이자 판화가로 그는 다양한 역동적인 그림을 그렸으며 신체를 묘사하는 해부학적인 지식을 통해서 새로운 세대의 예술가들에게 많은 영향을 끼쳤다. 16, 26, 28, 31, 66

부오나로티, 미켈란젤로(Buonarroti, Michelangelo, **카프레세** 1475 – **로마** 1564): 조각가, 화가, 건축가, 시인. 처음으로 그가 예술적 재능을 드러냈던 것은 기를란다요의 공방에서였

▶ 안니발레 카라치, 〈디아나에 대한 경배〉(일부), 1597~1602년, 로마, 팔라초 파르네세.

다. 로렌초 일 마니피코는 이를 보고
자신의 궁전에 그를 데리고 갔다. 미
켈란젤로는 〈다비드〉와 같은 놀라운
조각, 〈피티 궁의 원형그림〉과 역시
원형그림인 〈성가족〉을 제작하고 피
렌체를 떠났다. 하지만 그의 예술적
재능은 로마에서 꽃피기 시작했다.
그는 1501년 〈피에타〉를 조각했고
바르젤로 미술관에 있는 〈바쿠스〉를
깎았으며 1508년부터 1512년까지
율리우스 1세를 위해서 시스티나 천
장 벽화를 그렸고 같은 장소에 1536
년부터 1541년까지 〈천지창조〉를 그
렸다. 22, 23, 26, 32, 80, 103

**반다이크, 안톤(Van Dyck, Anthon,
안트베르펜 1599 – 런던 1641):** 플랑
드르 화가. 그는 제노바에서 그렸던
초상화로 국제적 명성을 떨쳤다. 그
는 영국 찰스 1세의 궁정화가였다.
그는 공방에서 만난 루벤스의 작품
에서 많은 영향을 받았다. 6, 40, 41,
54, 62, 63, 68, 96, 97, 104, 141

**바로치라고 불리는 페데리코 피오리
(Barocci Federico Fiori, detto il 우르
비노 1528/1535 – 1616):** 화가. 그는
자유로운 구도로 관습적인 그림에서
벗어난 화가로 항상 로마의 예술적
사조를 뛰어넘어 새로운 회화를 연
구했다. 그는 자신의 고독한 시간과
창조성을 새로운 작품으로 승화시켰
으며 그가 살던 시대의 매너리즘 회
화보다는 이후의 새로운 화가의 세
대에 많은 영향을 끼쳤다. 22, 23

**반 벤 오토, 바에니우스(Van Veen
otto, detto Vaenius, 라이덴 1556 –
브뤼셀 1629):** 플랑드르 화가. 1575
년 로마를 방문했으며 이곳에 있던
플랑드르 화가들과 교류하면서 이탈
리아 매너리즘 전통의 회화를 접할
수 있었다(특히 그가 관찰했던 그리
— 마르케 루기디의 작품이었다).
루벤스는 1594년에서 1598년 사이
에 그의 제자가 되었다. 6, 14, 15,
16, 58

**벨라스케스, 디에고 로드리게스 데
실바 이(Velazquez, Diego Rodriguez**
de Silva Y, 세비야 1599 – 마드리드
1660):** 화가. 그는 카라바조 유파의
영향을 받았다. 마드리드 궁전에서
펠리페 4세를 위해 일했고 공식적으
로 많은 작품을 주문 받았다. 특히
스페인 왕실을 위해서 여러 인물의
초상을 그렸다. 7, 40, 77, 90, 100,
142

**베로네세라고 불리는 파올로 칼리아
리(Veronese, Paolo Caliari detto il,
베로나 1528 – 베네치아 1588):** 화가.
매우 뛰어난 색채를 잘 표현했던 화
가로 팔라디오와 함께 작업했고 빌
라 마세르에 있는 프레스코 벽화를
그렸다. 그는 산 세바스티아노 교회
를 위해 그린 작업과 베네치아의 팔
라초 누이세, 미르치아나 노서관을
위한 작품으로 명성이 높다. 26, 42,
69, 73, 80, 113, 114, 123, 128, 143

**빈첸초 1세 곤차가, 만토바의 공작
(vincenzo I Gonzaga, duca di
Mantova, 1562 – 1612):** 1587년부터
1612년까지 롬바르디아 평야의 도시

◀ 야콥 요르단스, 〈세레스
에 대한 봉헌〉, 1620년경,
마드리드, 프라도 미술관.

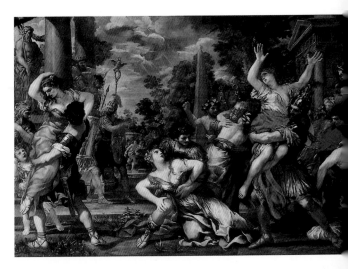

◀ 아담 엘스하이머, 〈착한 사마리아인〉, 1605년경, 파리, 루브르 박물관.

를 지배했다. 그의 두 번째 아내는 엘레오노라 데 메디치로 프랑스의 마리 데 메디시스(마리아 데 메디치)의 동행이었다. 그는 예술 애호가이자 수집가였으며 루벤스와 소(小) 프란스 포르부스와 같은 화가를 후원했다. 6, 26, 29, 84

벨로리, 조반니 피에트로(Bellori, Giovanni Pietro, **로마** 1613 – 1696): 미술품 수집가, 미술비평가, 시인. 그는 바티칸과 스웨덴의 크리스티나 여왕의 사서였고 1572년 〈근대화가, 조각가, 건축가의 삶〉을 썼다. 이 책은 1600년대 고전주의를 이해하는 가장 중요한 저서이고 고전 미술과 라파엘로의 예술적 이상을 기술하고 있다. 80

베르니니, 잔 로렌초(Bernini, Gian Lorenzo **나폴리** 1598 – **로마** 1680): 조각가, 건축가, 화가. 그는 무대 설치, 기계의 발명, 연극 대본을 쓰기도 했던 다양한 활동을 했고 로마의 바로크를 대표하는 예술가였다. 특히

교황의 궁전을 위해서 일했으며 매우 커다란 족적을 남겼다. 38, 80

브뢰겔, 얀 (大)(Bruegel Jan de Oude, **브뤼셀** 1568 – **안트베르펜** 1625): 플랑드르 화가. 화가 대(大) 피테르의 둘째 아들로 1590년부터 이탈리아를 여행했고 로마의 폴 브릴의 공방에서 공부했고 그의 친구이자 동업자가 되었다. 그는 늘 로마에서 지냈으며 페데리코 보로메오 추기경을 알게 되었고 그는 곧 브뢰겔의 후원자가 되었다. 그는 새로운 기법과 고안을 끊임없이 연구했으며 16세기 플랑드르 지방의 풍경화를 혁신했다. 그는 루벤스의 친구가 되었으며 함께 작업했다. 대표적인 작품인 〈화관의 성모〉에서 브뢰겔은 꽃과 풍경화를 그려 넣었다. 6, 70, 74, 136

폴, 브릴(Paul, Brill, **안트베르펜** 1554 – **로마** 1626): 플랑드르 화가. 1574년 로마에 도착했으며 바티칸의 토레 데이 벤티의 실내를 장식했다. 그의 그림과 풍경이 있는 스케치는 사실적인 요소와 환상적인 요소들이 종합되어 많은 흥미를 불러일으켰다. 이후에 그의 작품은 아담 엘스하이머와 안니발레 카라치의 영향을 받았다. 그는 노년에 잘 묘사된 명암과 고요한 대기 속에 고전주의적인 풍경화를 펼쳐놓았다. 46, 47, 74

오라녜공, 빌렘 (Oranje, Willem, **나사우** 1533 – **델프트** 1584): 타치투르노 라고도 불림. 그는 북부 제주의 선제후가 되었다. 그의 지휘아래 고지대의 신교는 스페인이 지배하는 저지대 국가의 남부에서 독립했다. 10, 12

◀ 렘브란트 반 레인, 〈태피스트리 공방 길드의 위원들〉, 1662년, 암스테르담, 국립 미술관.

◀ 얀 스텐, 〈전복된 세상〉,
1665년경, 빈, 미술사 박물관

벨라 대공비가 죽은 지 일 년 후인 1634년부터 스페인의 저지대 국가의 섭정이 되었다. 루벤스는 1635년 안트베르펜에 새로운 지배자로 도착했을 때 그를 만났다. 7, 110

와토, 장 앙투안(Watteau, Jean - Antoine, **발랑시엔** 1684 - **파리** 1721): 프랑스 화가. 루벤스와 1500년대 베네치아 회화의 영향을 받아 자신의 작품 세계를 발전시켜나갔으며 가면무도회, 축제, 꿈같은 몽환적 세계를 그려냈다. 124, 128, 129, 143

요르단스, 야콥(Jordaens, Jacob, **안트베르펜** 1599 - 1678): 플랑드르 화가. 루벤스, 반 다이크와 함께 안트베르펜 회화 유파의 지지자였다. 하지만 다른 두 사람과는 달리 강렬한 표현 방식을 선택해서 작업했다. 1625년부터 1630년까지 네덜란드의 카라바조 유파의 영향을 받았고 명암에 바탕을 둔 회화적 가치를 엄격하게 연구했다. 15,104, 105, 114, 138

립시우스, 유스투스(Iusus Lipsius, **브뤼셀** 1547 - **루뱅** 1606): 라틴 문학 연구가, 철학자, 대학 교수. 그는 세네카와 타치토의 작품을 연구했고 대학에서 루벤스의 형이었던 필립 루벤스의 스승이었다. 31, 60, 61

이사벨라 대공비, 이사벨라 클라라 외제니아와 스페인의 인판타 사이에서 태어남.(Isabella, arciduchessa d' Austria, nata Isabella Clara Eugenia, Infata di Spagna, **세고비아** 1566 - **브뤼셀** 1633): 펠리페 2세의 딸이었으며 1598년부터 저지대 국가의 남부를 남편인 오스트리아의 알베르트 대공과 함께 통치했다. 그녀는 루벤스에게 외교적 임무를 주고 북부제주와 평화 협상에 임하게 했다. 6, 7, 16, 54, 62, 90, 91, 94, 100, 106, 112, 113

존스, 이니고(Jones, Inigo, **런던** 1573 - 1652): 영국 건축가. 1613년부터 1614년까지 이탈리아를 여행해서 곧 유적에 대한 지식과 르네상스 고전 건축에 대한 연구를 했다. 그는 팔라디오의 건축 작품을 자신의 모델로 삼았다. 런던의 방케팅 하우스는 화이트홀에 있는 왕실의 건축물의 일부로 팔라디오의 건축적 특징을 반영하고 있다. 루벤스는 베네치아의 천정 장식의 예를 따라서 실내를 장식했다. 114, 115

줄리오 피피라고도 불리는 줄리오 로마노(Giulio Romano, Giulio Pippi detto, **로마** 1499 - **만토바** 1546): 화가와 건축가. 로마에서 라파엘로의 제자였으며 곤차가의 팔라초 테에 프레스코를 그렸다. 그의 작품은 1500년대 롬바르디아 지방의 회화에 원근법과 시각적 환영을 그려내

▶ 안톤 반 다이크, 〈황금 귀부인이라고 불리는 바티나 발비 두라초〉, 1621~1622년, 제노바, 개인 소장.

는 기법으로 여러 화가들에게 영향을 끼쳤다. 13, 29, 42, 66, 94

찰스 1세, 스코틀랜드와 아일랜드, 영국의 왕(Charles Ⅰ, England, Scotland, Ireland, **덤퍼라인, 스코틀랜드 1600 – 런던 1649**): 제임스 1세의 차남으로 태어나 1625년 왕위에 올랐고 프랑스 앙리 4세와 마리 드 메디시스의 딸인 앙리에타와 결혼했다. 버킹검 공작에 의해 많은 영향을 받았으나 1629년 권리청원을 요구한 국회를 해산시켰다 1642년 청교도 혁명으로 곤경을 겪다가 1646년 배신자로 몰려서 1649년 사형 당했다. 찰스 1세는 예술품 애호가이자 수집가이기도 했다. 7, 62, 63, 100, 106, 114

카라바조라 불리는 미켈란젤로 메리시 (Caravaggio, Michelangelo Merisi detto il, 밀라노 1571 – 포르토 에르콜레 1610): 화가. 그의 회화 작품은 매우 강렬한 명암의 대비를 통해 현실적인 느낌과 인물들을 강조해서 극적인 효과를 거두고 있다. 이를 통해서 그는 매우 뛰어난 종교화를 그릴 수 있었다. 그는 루벤스와 동시대를 살았던 화가였지만 자신의 회화적 기법과 명암에 대한 연구로 루벤스에게 영향을 끼쳤다. 6, 22, 23, 24, 25, 32, 40, 104, 136~137

카라치, 안니발레(Carracci, Annibale, 볼로냐 1560 – 로마 1609): 화가. 아고스티노의 동생이자 로도비코의 사촌이었다. 이 세 사람은 카라치 형제로 알려졌으며 자연과 역사를 다룬 그림을 발전시켜 16세기에 매너리즘 회화를 새롭게 혁신했다. 그는 사실을 직접 관찰하고 1500년대 라파엘로에서 코레조에 이르기까지, 베네치아에서 에밀리아 지방에 이르는 다양한 회화 사조를 접목시켜 새로운 회화를 열었다. 아니박레이 기자 끼 씨ㅏ ㅓ ㅁ ㅐ ㅡ네 ㄸㅣ네새 ㅔㄹ러 의 실내 장식이다. 22, 32, 33, 46, 74, 137

카발리에르 다르피노라고 불리는 주세페 체사레(Cavalier d'Arpino, Giuseppe Cesari detto il, 아르피노

프로시노네 1568 – 로마 1640): 매너리즘 화가. 동시대인에게 많이 인정받았으며 로마, 나폴리, 프라스카티에서 1592년부터 1610년까지 실내를 장식하는 그림을 많이 그렸다. 그의 공방에서 후에 산 루이지 데이 프란체시의 콘타렐리 소성당 내부 장식을 기획했을 때 자신의 라이벌이 된 카라바조가 일했다. 23

코레지오라고 불리는 안토니오 알레그리(Correggio Antonio Allegri, detto il, 코레지오 1489 – 1534): 화가. 그의 작품은 라파엘로의 작품을 ㅁㅁ ㄴㅔ ㅣ ㅓ 비ㅣ ㅓ ㄴ ㅣ ㅁㅐ ㅡ ㅓ ㅣ이 번, 따뜻한 색조로 가득 차 있다. 그의 대표작으로 1520년부터 1530년까지 파르마의 두오모와 산 조반니 에반젤리스타 교회의 벽화가 남아있다. 23, 26, 32, 33

◀ 장 앙투안 와토, 〈사랑의 연가〉, 1717년경, 런던 내셔널 갤러리.

◀ 디에고 벨라스케스, 〈장
미와 은장식이 달린 옷을
입은 펠리페 4세〉, 1644년,
뉴욕, 프리크 컬렉션.

**테니르스, 다비트 소(小)(Teniers,
David de Jonge, 안트베르펜 1610 –
브뤼셀 1690):** 플랑드르 화가와 판화
가. 그의 스승이자 화가인 아드리안
브로우베르(할스의 제자)를 따라 장
르 화를 그렸다. 70

**베첼리오, 티치아노(Vecellio,
Tiziano, 피에베 디 카도레 1490 –
베네치아 1576):** 화가. 그의 화려한
색상은 베네치아의 회화적 전통을
계승한 것으로 이러한 전통에 새로
운 느낌의 동세와 양감을 표현했고
제단화, 종교화, 세속적 그림, 초상화
를 비롯한 수많은 작품을 그렸다. 그
에게 그림을 주문한 사람들과 군주
는 교황, 교회를 위해 일하는 군주
들, 귀족과 유럽 전역의 왕들이었다.
그가 그린 작품은 이어지는 새로운
화가 세대에 많은 영향을 끼쳤다. 7,
26, 29, 41, 62, 69, 73, 74, 96, 99,
100, 101, 102, 103, 114, 123, 126,
127, 128

▶ 파울로 베로네세, 〈시모네
의 집에서의 저녁 식사〉,
1560년, 토리노, 사바우다 미
술관.

**틴토레토라고 불리는 야코포 로부스
티(Tintoretto, Jacopo Robusti detto
il, 베네치아 1518 – 1594):** 화가. 수많
은 교회를 위해서 커다란 규모의 그
림을 그렸고 토스카나 지방과 로마
의 전통을 전통적인 베네치아의 색
채를 접목시켰다. 57

**펠리페 3세, 스페인의 왕(Felipe III,
마드리드 1578 – 1621):** 펠리페 2세
의 아들로 레르마 공작에게 정치를
맡겼다. 이때 스페인은 국제 정치에
서 점차 쇠퇴하기 시작했다. 6, 28,
30, 44

**펠리페 4세, 스페인의 왕(Felipe IV,
바야돌리드 1605 – 마드리드 1665)**
16세가 되었던 1621년에 스페인의
왕이 되었으며 올리바레스 백작의
도움을 받아 통치했다. 그의 재위 기
간 동안 스페인의 정치와 군대는 점
차로 힘을 잃었다. 하지만 그는 벨라
스케스와 같은 화가를 궁정화가로
선택했고 문화 예술의 후원자였다.

7, 84, 90, 124

**푸생, 니콜라스(Poussin, Nicolas, 레
장드리 1594 – 로마 1665):** 화가. 그
는 1600년대 고전주의를 대표하는
화가로 1624년 로마에 도착해서 전
생애를 이곳에서 보냈다. 그의 그림
은 티치아노에 의해서 시도된 새로
운 베네치아의 색채주의와 안니발레
카라치의 새로운 고전주의를 라파엘
로의 고전주의 미술의 이상과 고전
미술에 대한 이성적인 연구를 종합
했다는 평가를 받는다.

**피에트로 다 코르토나라고 불리는
피에트로 베레티니(Pietro da
Cortona, Pietro Berrettini detto, 코
르토나 1596 – 로마 1669):** 화가, 건
축가. 프레스코 벽화를 주로 그린 그
의 작품은 매우 극적이고 화려한 색
채, 원근법에 바탕을 둔 극적인 환영
을 그 특징으로 한다. 그는 로마 바
로크 문화의 주인공이었다. 38, 80,
106, 139

Rubens
Text by Daniela Tarabra

© 2005 by Mondadori Electa S.p.A., Milano

The Korean edition is published by arrangement with Mondadori Printing S.p.A.,
Verona on behalf of Mondadori Electa S.p.A.,
through Tuttle Mori Agency, Inc., Tokyo

Korean Translation Copyright © 2009 by Maroniebooks

ArtBook
루벤스
바로크 미술의 거장

초판 1쇄 인쇄일 2009년 1월 5일
초판 1쇄 발행일 2009년 1월 10일

지은이 | 다니엘라 타라브라
옮긴이 | 최병진
펴낸이 | 이상만
펴낸곳 | 마로니에북스

등 록 | 2003년 4월 14일 제 2003-71호
주 소 | (110-809) 서울시 종로구 동숭동 1-81
전 화 | 02-741-9191(대)
편집부 | 02-744-9191
팩 스 | 02-3673-0260
홈페이지 | www.maroniebooks.com

ISBN 978-89-6053-138-3
ISBN 978-89-6053-130-7(set)